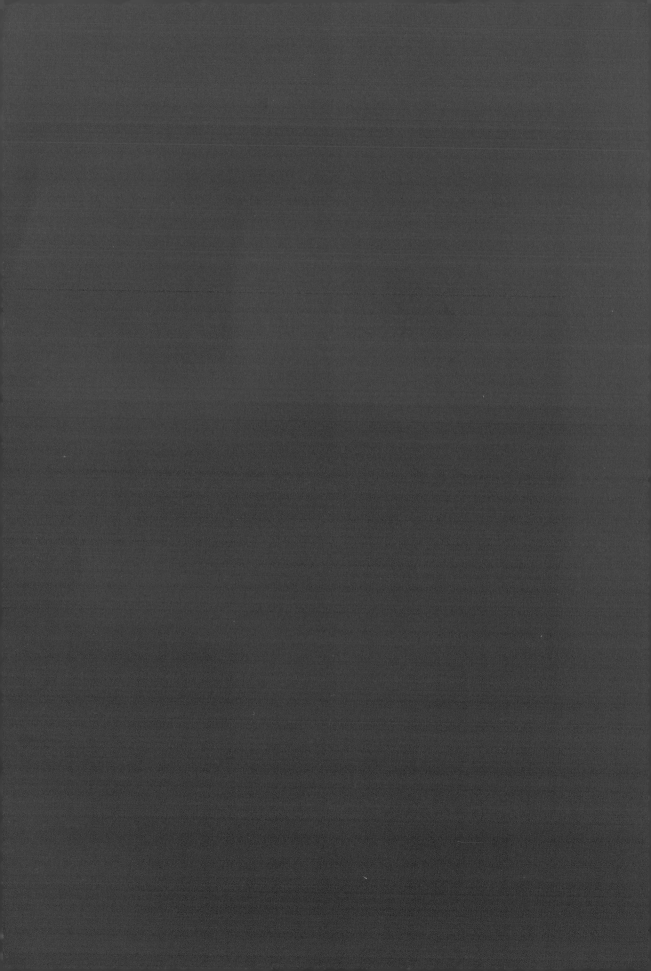

盡情使壞的男人們

散發異色魅力的
反派角色設計技巧

火星ユキミツ／ sakiyama ／スガシ／はまぐり／ユウナラ　著

瑞昇文化

VILLAIN
ILLUSTRATION
GALLERY

Illustration by
火星ユキミツ

UNDERGROUND

CLASH

Illustration by
スガシ

Illustration by
ユウナラ

VIOLENCE

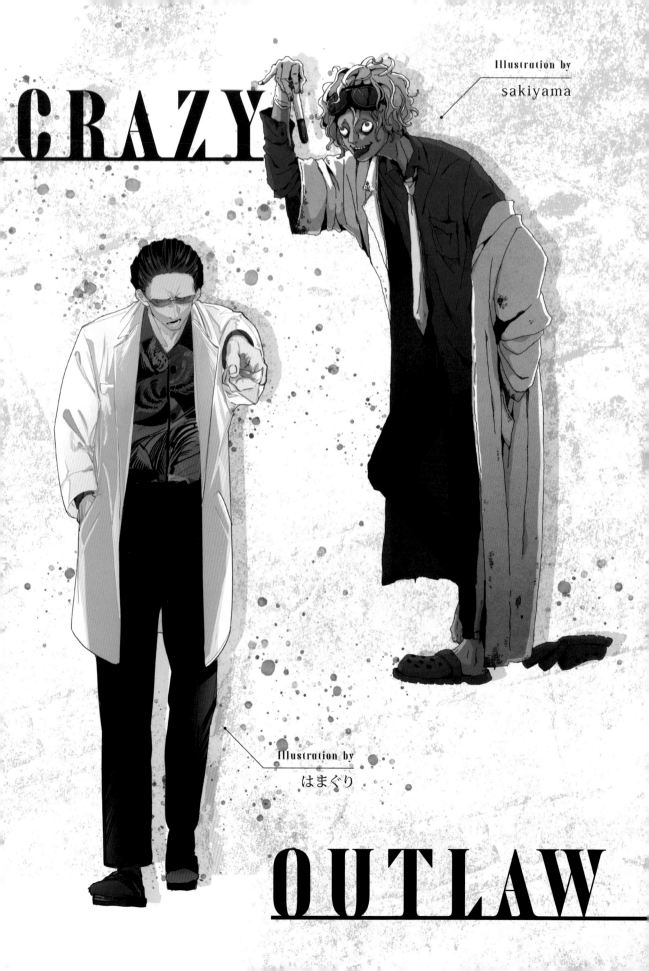

CRAZY

Illustration by
sakiyama

Illustration by
はまぐり

OUTLAW

創作展現「惡」
的角色們吧

邪惡黨羽、壞人、惡質角色、反派……在漫畫或動畫、

電影或小說等作品的架空世界之中，和屬於善這一方的主角敵對的他們，

都是擁有和主角不相上下的角色重要定位。

要創作在故事中登場的人物時，

為他們賦予視覺感受的印象可說是相當強烈的要素。

其中有一眼就能看出其惡性的反派人物，

也有乍看之下是個壞蛋，實際上卻是好人的設定，

相反的，也存在著外觀看上去是個好人，骨子裡卻很邪惡的設定。

那麼，說起能展現「惡」的要素，具體來說又是什麼呢？

究竟該怎麼做，才能創作出光是藉由視覺效果

就足以讓其「惡」一目瞭然的角色呢？

這本作品，就是在眾多角色造型法則之中聚焦於「看上去的外觀印象」，

解說邪惡男性人物描繪方式的教學書籍。

CONTENTS

PART 1 / 惡的視覺效果營造法

PART 2 / 在地下社會生存的惡

PART 3 / 潛伏於日常的惡

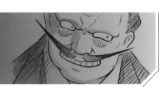

PART 4 / 滲出瘋狂的惡

PART 5 / 活用舞台設定的惡

設計「惡」的特性

雖然用一個「惡」來統稱，但其中的類型也是相當多樣化的。

在本書之中，會將「惡」的要素分為「武鬥派」、「智慧派」、「魅力」、「小人物」、「理性型」、「衝動型」等六個種類。將它們各自的特性數值化的話，就能將單項強化、合併多個特性的複合型等設定與角色做結合，讓你的設計更加具有深度。

智慧派

擁有知識、高評估能力的特性。除了有擅長欺騙、陷害他人的謀之外，也身懷情報收集或網路相關等特殊技術。相較於武鬥派，大多不太會鍛鍊身體，通常是給人奢華、身材纖細的視覺印象。

魅力

藉由壓倒性的力量或魅力，帶給他人強大影響力的特性。善於凝聚人群並讓他們順從，大多屬於君臨組織頂點的類型，所以也擁有金錢、地位或權力。因為經驗和實績是必要的，所以很多角色類型都是有威嚴或個人風格的長輩。

衝動型

自己的欲望或暴戾凌駕於理性之上，無法抑制、宛如野獸般的特性。大多藉由惡行來滿足自身的渴望，有時也被認為是最棘手的類型。此外，也有許多角色會像是精神異常者那樣、抱持與一般人迥異的思考或是價值觀。

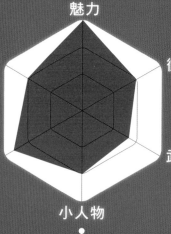

魅力

智慧派　　　　　　　衝動型

理性型　　　　　　　武鬥派

小人物

理性型

總是嚴守本分、在合理狀態下行動的特性。以綜觀的視野來看待、掌握事物，幾乎不會採取衝動的行事方式。即便是做壞事，思考上也都是為了讓自己的目的或工作能順利進行才實行。擅長因應狀況而不同彈性地處理事情。

小人物

位處組織或集團的下層，也就是所謂的小嘍囉特性，基於這個原因，戰鬥能力或知性較低，經常成為被打倒的對象。因此，某些角色會具備可笑的顏藝等搞笑性的要素。某些不討人厭的壞人角色通常也是屬於這個類型。

武鬥派

很有力量、戰鬥能力強的特性。擅長傷害他人、破壞東西等蠻橫的行為。雖然也有例外，但外觀印象幾乎都是體型高大、五官剽悍的風格。以黑社會或幫派為首，常出現在地下社會人物身上的特性。

惡的視覺效果營造法

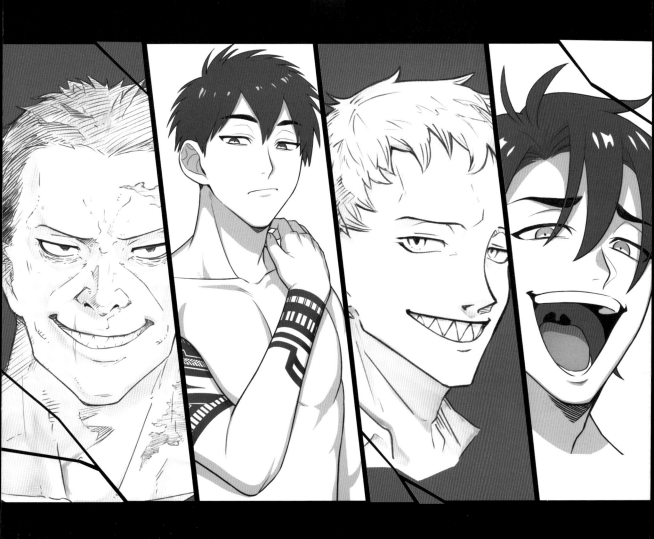

讓角色看起來惡性外顯
的技巧

描繪一眼就看出「惡」的「惡人面容」

讓人感受到「惡」這種印象的容貌擁有好幾種特徵。現在就以掌握其中的要點為前提，繪製出擁有自身風格的惡人面容吧。

看出「惡」的臉部造型

臉部的印象會因為「輪廓」、「眼睛」、「嘴巴周邊」的外觀而產生很大的差異性。請在這些部分掌握展現「惡」的特質吧。另外再加上「傷疤」的話，就會更加地駭人喔。

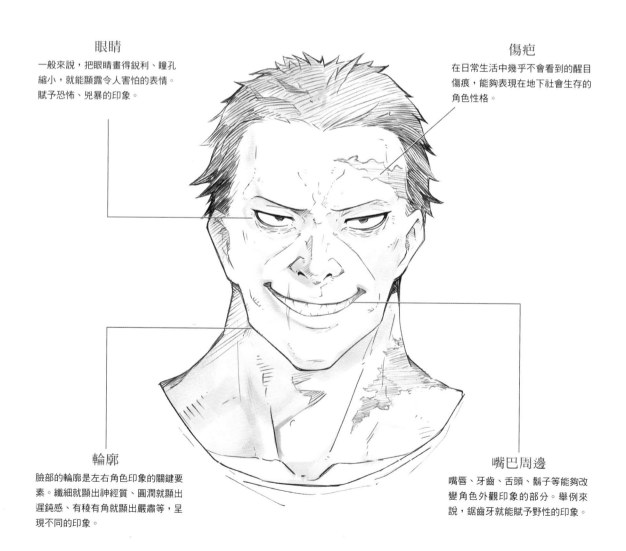

眼睛

一般來說，把眼睛畫得銳利、瞳孔縮小，就能顯露令人害怕的表情。賦予恐怖、兇暴的印象。

傷疤

在日常生活中幾乎不會看到的醒目傷痕，能夠表現在地下社會生存的角色性格。

輪廓

臉部的輪廓是左右角色印象的關鍵要素。纖細就顯出神經質、圓潤就顯出遲鈍感、有稜有角就顯出嚴肅等，呈現不同的印象。

嘴巴周邊

嘴唇、牙齒、舌頭、鬍子等能夠改變角色外觀印象的部分。舉例來說，鋸齒牙就能賦予野性的印象。

理解臉部輪廓的類型

臉部的輪廓以標準的蛋型為基準，可大致再分為圓型、長臉型、四角型，共計四個種類。請妥善把握各自的輪廓差異與外觀印象，依照角色的個性來使用吧。

蛋型

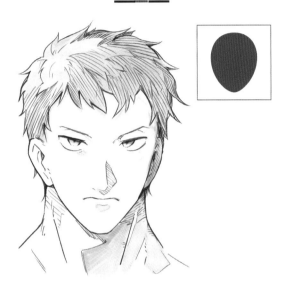

標準的臉部輪廓。雖然欠缺個性，但是屬於有平衡感的形狀，多用途適用很多地方。

圓型

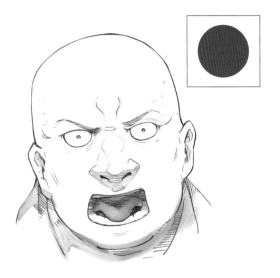

比蛋型更圓潤的輪廓。豐滿有肉，眼睛和鼻子等部位也都圓圓的。帶有愚鈍感，適合暴力風格的角色。

長臉型

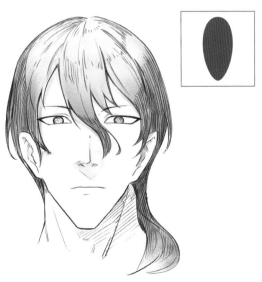

相較於蛋型，臉頰到下巴部分顯長的輪廓。眼睛和嘴巴等部位也顯得偏細偏薄，帶點神經質，適合冷酷的角色。

四角型

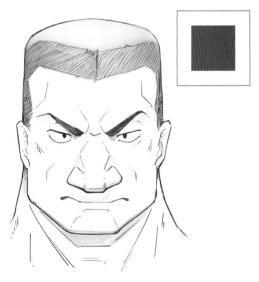

比蛋型更有稜有角，下巴線條平坦的輪廓。整張臉的各部位都顯大，肌肉感明顯。適合頑固、嚴肅的角色。

理解眼睛的類型

眼睛是表現角色氣質的重要部分。眼睛的寬度、角度、瞳孔的大小和上色方式等都會大大改變人物印象。這個階段，請確實掌握經常出現在惡人臉上的眼睛特徵和重點吧。

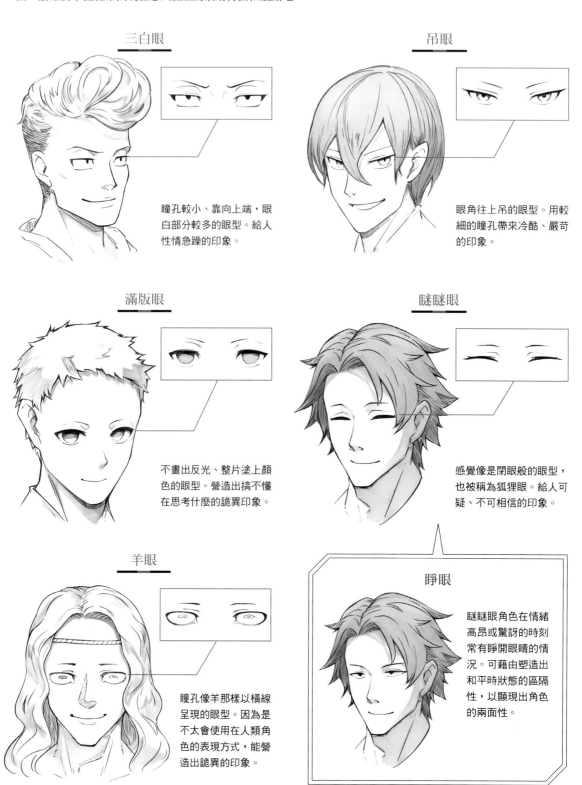

三白眼

瞳孔較小、靠向上端，眼白部分較多的眼型。給人性情急躁的印象。

吊眼

眼角往上吊的眼型。用較細的瞳孔帶來冷酷、嚴苛的印象。

滿版眼

不畫出反光、整片塗上顏色的眼型。營造出搞不懂在思考什麼的詭異印象。

瞇瞇眼

感覺像是閉眼般的眼型，也被稱為狐狸眼。給人可疑、不可相信的印象。

羊眼

瞳孔像羊那樣以橫線呈現的眼型。因為是不太會使用在人類角色的表現方式，能營造出詭異的印象。

睜眼

瞇瞇眼角色在情緒高昂或驚訝的時刻常有睜開眼睛的情況。可藉由塑造出和平時狀態的區隔性，以顯現出角色的兩面性。

PART
1
惡的視覺效果營造法

PART
2
存活下來的生存...

PART
3
...

PART
4
...

PART
5
...

理解嘴巴周邊的類型

嘴巴一帶，像是牙齒、舌頭、鬍子的外觀和狀態等也能清楚地呈現出個性。除此之外，無論是端正還是雜亂地描繪這些地方，也都能凸顯角色的性格。

鋸齒牙

並排著跟鯊魚一樣的三角齒，呈現鋸齒形的齒形。賦予著野性、凶暴、兇惡性格的印象。

亂牙

齒列非常不整齊，牙齒與牙齒之間有空隙的齒形。因為也有部分牙齒是拔掉的，帶給人一種詭異的印象。

長舌

擁有比正常人類還要長的舌頭。除了非人類的怪誕感之外，也能藉此顯現香豔的性感韻味。

Tongue splitting

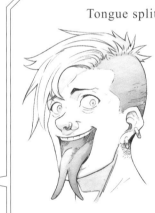

「Split」就是「分裂」的意思，如同其名，是前端像爬蟲類舌頭那樣縱向裂成兩邊的舌頭。給人一種地下社會風格的印象。

凱薩鬍

這裡所說的凱薩（kaiser）在德文中意指「皇帝」。是帶有王公貴族或權力人士印象的鬍鬚類型。

亂鬍

像是要覆蓋嘴巴週遭一般任其隨意生長的鬍鬚，給人漢子的印象。如果再讓它繼續長下去，也能呈現出髒兮兮的感覺。

13

理解傷疤的類型

出現在臉上的大型傷疤，就是這個角色過去抑或是現在正置身於危險、反社會世界中的證明。充滿魅力的傷疤也能夠提升「惡」的魅力。

刀傷

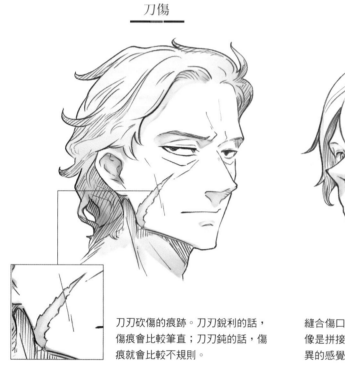

刀刃砍傷的痕跡。刀刃銳利的話，傷痕會比較筆直；刀刃鈍的話，傷痕就會比較不規則。

縫合痕跡

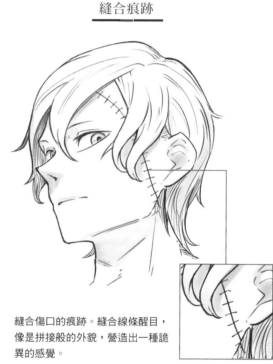

縫合傷口的痕跡。縫合線條醒目，像是拼接般的外貌，營造出一種詭異的感覺。

燒燙傷

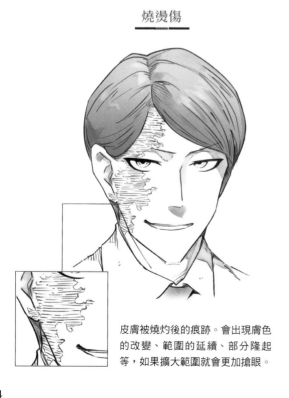

皮膚被燒灼後的痕跡。會出現膚色的改變、範圍的延續、部分隆起等，如果擴大範圍就會更加搶眼。

隱藏的傷疤

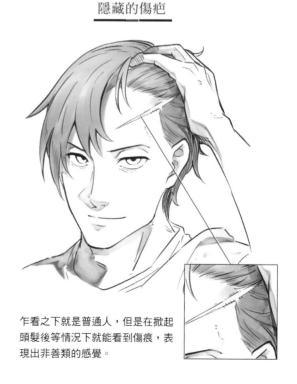

乍看之下就是普通人，但是在掀起頭髮後等情況下就能看到傷痕，表現出非善類的感覺。

LEVEL UP

▼

✎ 傷疤的位置

臉上的傷疤就算是相同的外形，也會因為配置位置的不同讓面容呈現的印象有極大的變化。此外，還能藉由「是因為什麼樣的緣由才受傷的呢」這種背景想像，讓角色的人物塑造更加有層次和深度。

| 鼻子上 | 臉頰 | 眼睛（單眼） | 臉頰（十字傷） |

✎ 眼罩

眼罩能夠表現出「背後必有故事」這一點，是獨眼角色的必備配件。相較於醫療用的紗布製眼罩，使用布或是皮革製品會更能強調出「惡」的印象。也可以當成具有時尚要素的裝飾品來使用。

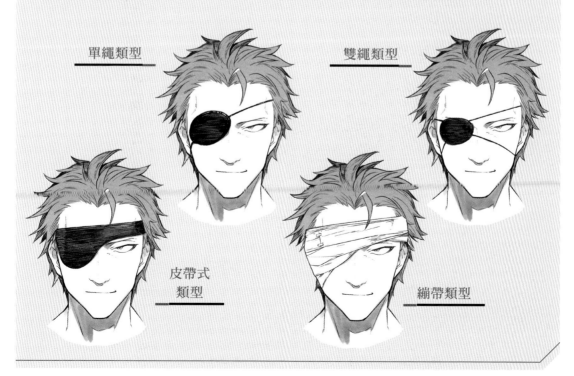

單繩類型　　　　　　雙繩類型

皮帶式
類型　　　　　　繃帶類型

PART 1 惡的視覺效果營造法

PART 2 在地下社會生存的惡

PART 3 潛伏在日常的惡

PART 4 奪出瘋狂的惡

PART 5 活用舞台設定的惡

封面插畫繪製範例

依據體型差別
來繪製角色

角色的體型和體格是能大幅影響外觀印象的要素。請一邊思考要如何展現人物
各有不同的個性和特徵、一邊選擇體型。

體型的變化有四種類型

不同的體型描繪對於置入角色性格有很大的效用。其中的變化以標準型為基準，可大致再分為纖瘦型、肌肉型、
肥胖型，共計四個種類。首先，就讓我們先來摸索每個類型的描繪方式和它們的特徵吧。

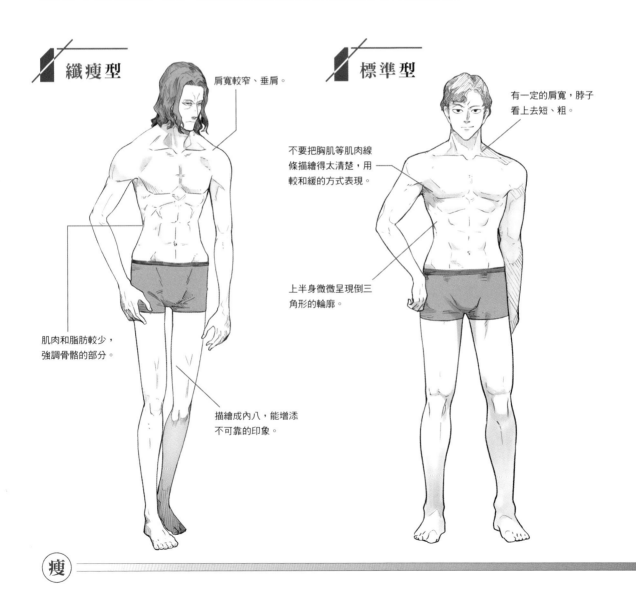

纖瘦型

肩寬較窄、垂肩。

肌肉和脂肪較少，
強調骨骼的部分。

描繪成內八，能增添
不可靠的印象。

標準型

有一定的肩寬，脖子
看上去短、粗。

不要把胸肌等肌肉線
條描繪得太清楚，用
較和緩的方式表現。

上半身微微呈現倒三
角形的輪廓。

瘦

藉由輪廓來掌握體型會更加容易

在繪製骨骼或肌肉等細節部分之前，請先大致確認體型吧。掌握體型的輪廓線，就能在維持平衡的狀態下繪圖。

◤ 肌肉型

◤ 肥胖型

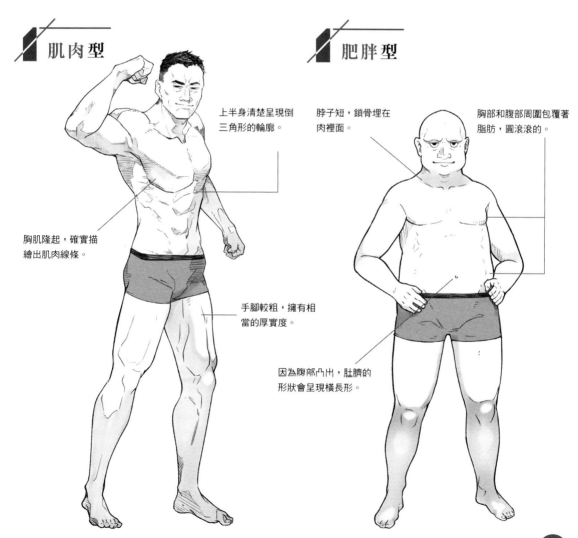

上半身清楚呈現倒三角形的輪廓。

脖子短，鎖骨埋在肉裡面。

胸部和腹部周圍包覆著脂肪，圓滾滾的。

胸肌隆起，確實描繪出肌肉線條。

手腳較粗，擁有相當的厚實度。

因為腹部凸出，肚臍的形狀會呈現橫長形。

胖 ➡

PART 1 惡的視覺效果營造法

PART 2 在地下社會生存的惡

PART 3 潛伏於日常的惡

PART 4 逞出瘋狂的惡

PART 5 活用舞台設定的惡

封面插畫繪製範例

纖瘦型

即使用纖瘦型來形容，也可分成比標準型再略微纖細的「苗條型」和讓身體浮現出骨骼、帶有病態纖瘦感的「不健康型」。前者通常用於「苗條纖細的美形」角色，而後者多用於「因身體衰弱顯得孱弱」的角色。

角色的印象

☑ 神經質　☑ 纖細　☑ 病弱　☑ 孱弱　☑ 輕盈

苗條型

不健康型

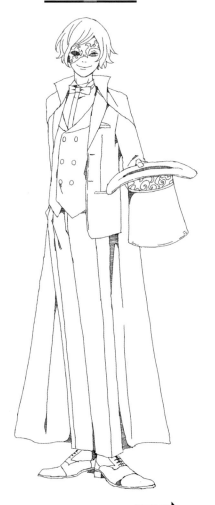

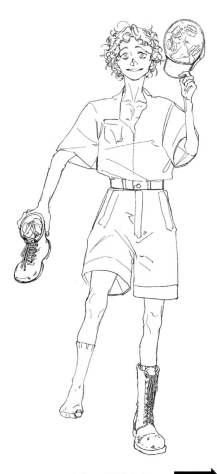

纖細、美形的角色　P.126

病態、孱弱的角色　P.56

標準型

基本款體型,最常被選用的類型。雖然賦予特別個性或特徵的效果較弱,但從缺乏特徵的小嘍囉角色,到理想體型的帥哥角色等,擁有相當高的使用性。這個體型如果增加人物年齡容易破壞平衡,因此多用於年輕的角色。

角色的印象

☑ 缺乏個性　☑ 理想體型　☑ 年輕　☑ 中等身材

PART 1 惡的視覺效果營造法

PART 2 在嚴苛環境生存的惡

PART 3 被欺負且家的惡

PART 4 孕出逸性的惡

PART 5 活用既有設定的惡

封面遠點體裝角說

缺乏個性型

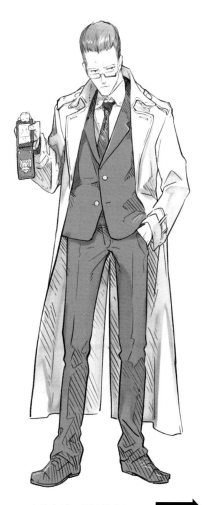

中等身材、平凡的角色　P.86

帥哥型

年輕且身材結實的角色　P.74

肌肉型

肌肉型經常被用在體格良好、態度強硬的角色。除了暴力性之外也帶有高壓的印象，所以比較常用於在地下社會或戰場等場合行事粗暴的人物。可分為「健壯型」和肌肉結實的「重戰車型」等兩種。

角色的印象

☑ 態度強硬　☑ 力量型　☑ 暴力性　☑ 地下社會

健壯型

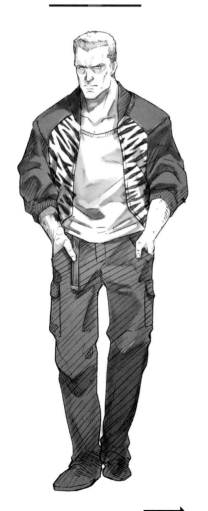

態度強硬的地下社會角色　**P.82** ▶

重戰車型

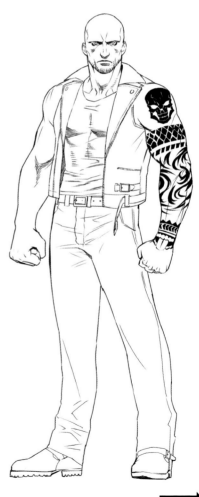

擁有力量的暴力性角色　**P.40** ▶

肥胖型

肥胖型的體型可分為微胖到過胖等種類。因為肥胖也可說是富裕的象徵，所以在壞人的表現中，大多會用於描繪「權力者型」。除此之外，過著不規律的生活，以至於讓身材大走樣的中年角色，也經常採用這種類型。

角色的印象

☑ 有錢人、權力者　☑ 不規律生活　☑ 動作遲緩　☑ 中年

權力者型

不規律生活型

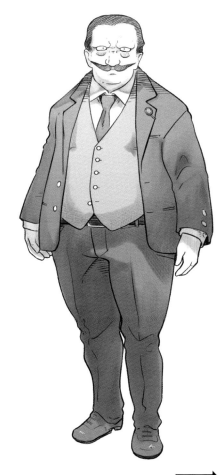

有錢有權勢的角色　**P.90** ▶

不健康的愚鈍角色　**P.62** ▶

1-3 依據年齡差別來繪製角色

年齡設定對於建構角色的個人資料和個性而言是很關鍵的一環。請在年齡差異這個基礎上,掌握為角色配置不同容貌與體型的竅門吧。

掌握四個時期的不同特徵

首先,讓我們先分成少年、青年、中年、老人等四個時期來檢視看看吧。一般來說,少年期的臉和身體會比較圓潤,隨著年紀成長會漸漸出現稜角線條。這裡要注重身體部位因成長和年紀增加而出現的變化。

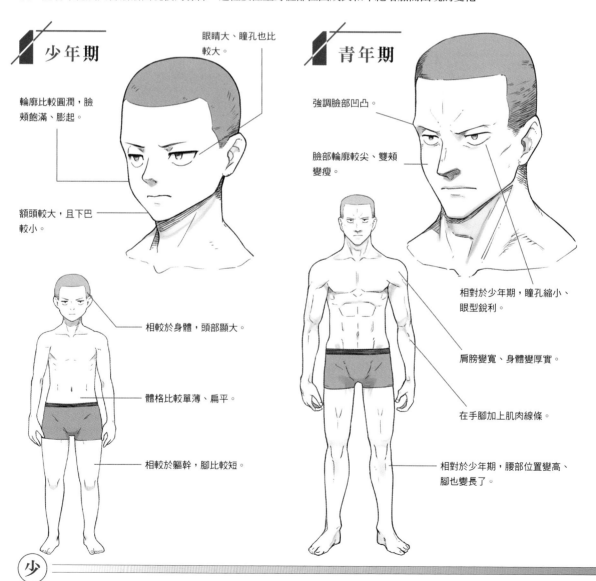

少年期

眼睛大、瞳孔也比較大。

輪廓比較圓潤,臉頰飽滿、膨起。

額頭較大,且下巴較小。

相較於身體,頭部顯大。

體格比較單薄、扁平。

相較於軀幹,腳比較短。

青年期

強調臉部凹凸。

臉部輪廓較尖、雙頰變瘦。

相對於少年期,瞳孔縮小、眼型銳利。

肩膀變寬、身體變厚實。

在手腳加上肌肉線條。

相對於少年期,腰部位置變高、腳也變長了。

少

從孩提時代進展到青年期
會歷經大幅度的變化

外觀整體而言顯得圓潤的小孩，進入青年期後輪廓就會拉長。在那之後，可透過追加皺紋或皮膚的鬆弛等來建立印象。

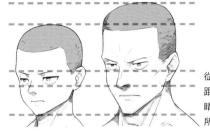

從下巴到頭部頂點的距離，以及下巴到眼睛的距離差距是要點所在。

中年期

輪廓更纖瘦、顴骨線條浮現。

出現皺紋。

臉頰或眼下出現鬆弛現象。

老年期

眉毛變粗、顏色變白。

皺紋的數量增加，額頭和眼睛周圍也出現鬆弛感。

法令紋出現。

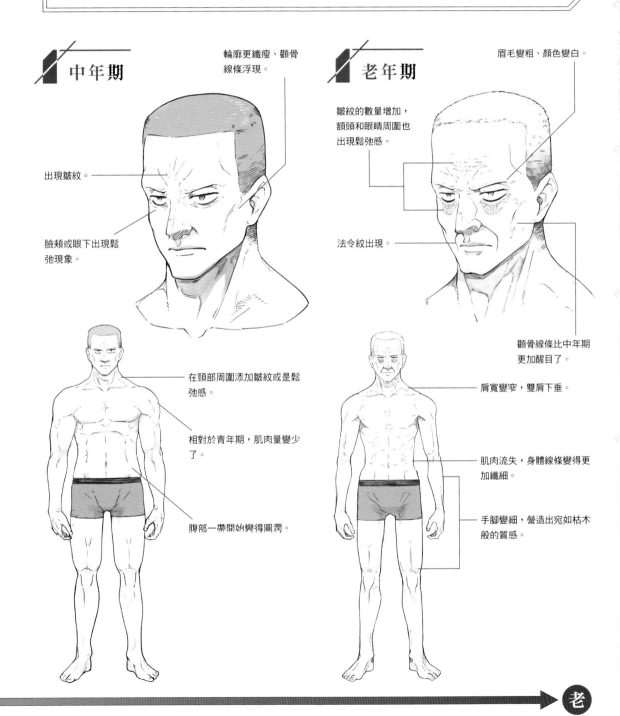

在頸部周圍添加皺紋或是鬆弛感。

相對於青年期，肌肉量變少了。

腹部一帶開始變得圓潤。

顴骨線條比中年期更加醒目了。

肩寬變窄，雙肩下垂。

肌肉流失，身體線條變得更加纖細。

手腳變細，營造出宛如枯木般的質感。

老

表情賦予的
「惡」之印象

賦予臉部的印象會因為表情而改變。即使是擁有溫柔面容的角色，為其加上「惡」的表情之後，也能夠增添這個角色的反派人物性格。

藉由表情來改變角色的印象

表情變化的重點就在眼睛、眉毛、嘴巴的動態。請各位要留意每個部位的變化性。像是眉尾上提、睜開眼睛、嘴角上揚等，大幅破壞臉部左右的平衡就是這階段的要點。

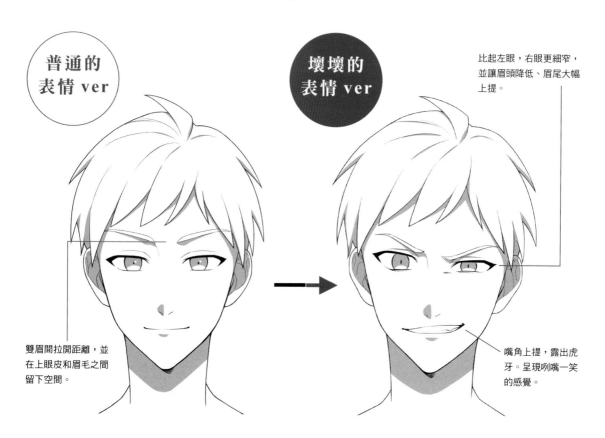

普通的
表情 ver

壞壞的
表情 ver

比起左眼，右眼更細窄，並讓眉頭降低、眉尾大幅上提。

雙眉間拉開距離，並在上眼皮和眉毛之間留下空間。

嘴角上提，露出虎牙。呈現咧嘴一笑的感覺。

以柔和的線條描繪眼睛和嘴巴周邊的部位，讓左右邊的各部分保持平衡均等。給人一種好青年的印象。

雖然沒有改變臉部的造型，但是眉毛和嘴巴已經變成左右不對稱的角度了。賦予角色一種正在盤算什麼壞事的印象。

PART
1
惡的視覺效果營造法

PART
2
在地下蠢食生存的惡

PART
3
潛伏於日常的惡

PART
4
全出瘋狂的惡

PART
5
活用舞台設定的惡

封面插畫繪製範例

「惡」的喜悅與恍惚表情

目中無人的笑

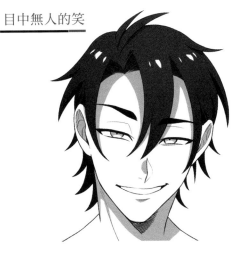

像是在算計什麼似地、讓人不舒服的惡質笑臉。
將嘴角確實上提會有好的效果。

沉浸喜悅的表情

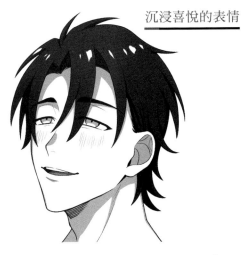

雙頰潮紅、眼角下垂的恍惚表情。藉由讓嘴巴周遭
偏移，會帶來彷彿人性也跟著扭曲的印象。

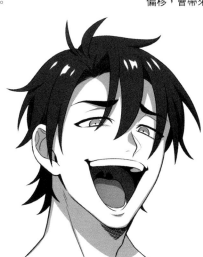

大笑

打從心底看不起對方的笑
容。嘴巴大大張開，好像連
喉嚨深處都能看清楚是這時
的重點。

暗自竊笑

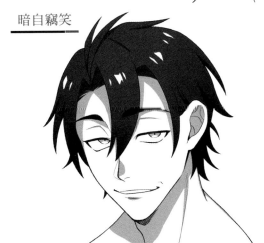

盤算著什麼壞事、偷偷浮現出來的笑意。讓嘴角
微微上揚，營造淺淺一笑的感覺。

舔舌表情

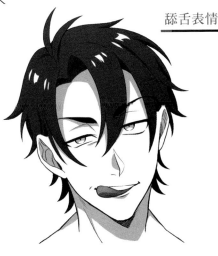

想要的東西就在眼前，正期待著內心的邪惡企圖
就要成功時的表情。

25

「惡」的憤怒與焦躁表情

焦躁

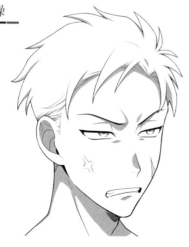

因為事情沒有照自己所想的那樣發展，而感到焦慮和火大的表情。加上憤怒的漫畫符號也讓情緒更加一覽無遺。

呲嘴

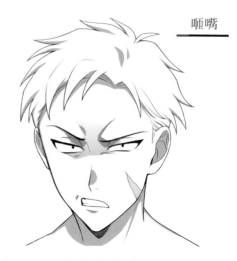

眉間出現皺摺，表現出不悅感。呲嘴的表現能夠呈現粗暴、品行低劣的人性。

憤怒

雙眼大睜、瞳孔縮小，表現出情感的激昂感。在臉上添加陰影，能夠展現帶給對象壓迫感的印象。

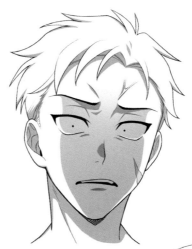

瞪視

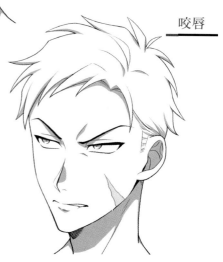

不良份子或無賴要準備開戰前，目瞪對手的威嚇行為。是帶有敵意的表現。

咬唇

在忍住憤怒或不甘心情緒的時候，就會出現咬下唇的動作。透過描繪平時不太會看到的動態，就能表現出情感的強度。

PART
1
惡的視覺效果營造法

PART
2
在地下吐著生存的星

PART
3
彷彿於日常的惡

PART
4
身陷瘋狂的惡

PART
5
活用趣味設定的惡

封面插畫繪製範例

「惡」的嘲笑與挑釁表情

吐舌

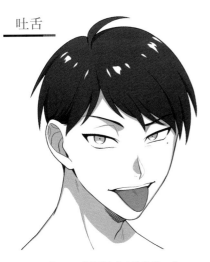

睥睨

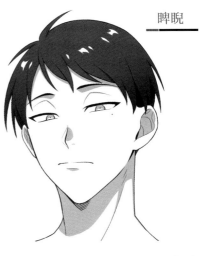

吐出舌頭是輕視、嘲諷對手時的動作。為眼角和眉角添加角度，可以呈現出低俗的表情。

不認同對方的價值、失去興趣的表情。把眼睛畫得細一點，就能在上眼皮和眉毛之間留出空間。

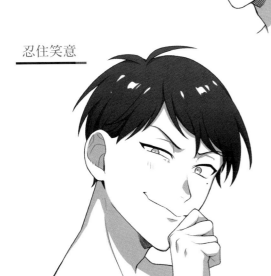

看不起人

張口大笑，把對方當成笑柄的表情。運用眼角上提、眉角下降的八字眉呈現，是讓臉部表情增添扭曲感的竅門。

忍住笑意

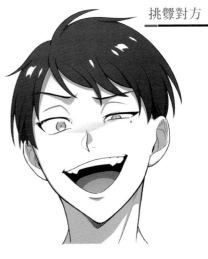

挑釁對方

忍著不要嘲笑眼前丟人的對象，並顯現輕視之意的表情。讓嘴巴周邊偏移，表現出拼命忍住、不要笑出來的神情。

侮辱對方、煽動其怒火的表情。藉由這種由上往下俯視的表情，宣示自己正處於優越位置。

「惡」的嫌惡與輕蔑表情

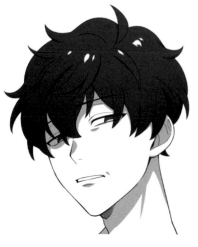

宛如在看
垃圾的眼神

不認同對方作為人的價值、把他當成髒東
西看待的表情。讓嘴巴周邊歪斜偏移，可
顯現不悅的感受。

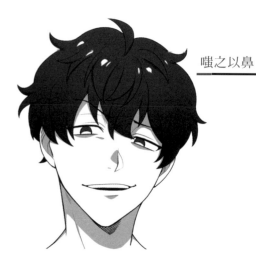

嗤之以鼻

侮辱對方、用鼻子發出哼笑的表情。讓嘴
角上揚，並在下眼皮處添加陰影，可加強
高高在上的印象。

招著鼻子

對對方抱持不愉快的感受，
並顯露給他知道時的舉動。
因為有刻意為之的感覺，能
表現出討厭的性格。

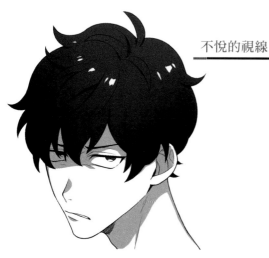

不悅的視線

眼角下降、嘴巴撇起，顯現出不愉快的感受。像
是從下方瞪視的構圖，可以表現出心不甘情不願
的心態。

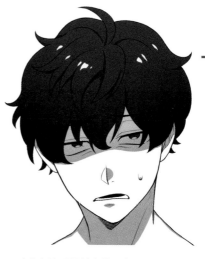

傻眼

完全無法理解對方的行為時的表情。加上汗水的
話，還能增添內心焦躁的表現。

PART
1
惡的視覺效果營造法

PART
2
在地下社會生存的惡

PART
3
潛伏於日常的惡

PART
4
奪出瘋狂的惡

PART
5
活用於角色設定的惡

打造插畫繪製範例

「惡」的恫嚇與命令表情

笑著請託

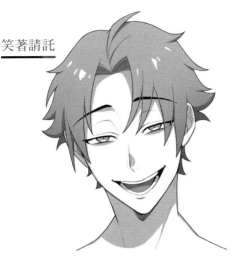

雖然乍看之下是在笑嘻嘻地請求，但笑意只存在於嘴巴一帶，眼神完全沒有光彩。讓人萌生絕對不准你拒絕的感受。

威嚇式的命令

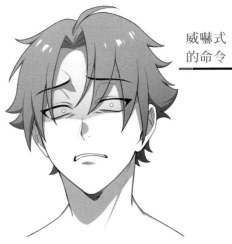

威嚇他人、強迫對方接受自己要求時的表情。在臉上添加陰影能夠強化壓迫感，此外打亮瞳孔，還能增加當下狀況不妙的氣氛。

高高在上的視線

露骨地居高臨下看著對方，是展現自身態度時的表情。高壓的視線也表示不容對方辯解。

鄭重其事地脅迫

恫嚇

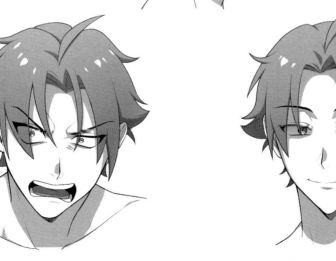

張嘴大聲怒斥的樣子。不管眉角還是眼角都大幅上抬，展現強烈的怒氣以威脅對方。

左右邊保持均等的平衡，嘴巴也顯露微笑，然而無神采且冷漠的視線卻增添了對方的壓力。

以服裝或配件來表現「惡」的屬性

服裝和配件等物,是能夠表現角色屬性或歸屬領域的要素之一。能夠令人聯想到「惡」的服裝風格,會影響角色帶給人們的視覺印象。

以服裝風格來決定角色的歸屬

制服等指定服裝具有能夠一目瞭然地傳達角色歸屬領域和骨幹的效果。舉例來說,即便是同一個角色,只要讓他穿上不同領域的服裝,就能大幅變化他的設定。

學生服(不良)

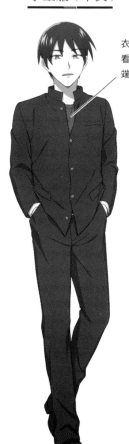

衣衫不整的穿法,看起來就不像品行端正的學生。

腰上繫著皮帶的情況多見於派出所等處的執勤人員。沒有的話,可能是在警察署等地的內勤人員。

警官服

白袍

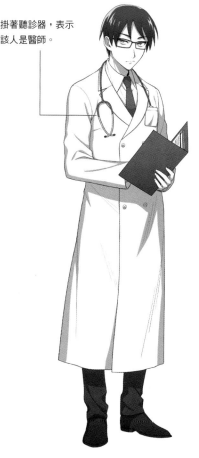

掛著聽診器,表示該人是醫師。

讓角色穿上學生服,無論該人物是較成熟還是較稚嫩的面容,形象都會是在學校學習的學生。

一眼就能看出該人是隸屬於警察組織的服裝。因為組織性質的關係,也賦予其正義的屬性,所以角色是反派的話,還能藉此營造出反差感。

顯示該人是醫師或科學研究者的服裝。毫無皺褶的白淨衣物帶來一種嚴肅的印象,加上眼鏡後,會更增添了知性。

強調立場和性格的服裝風格

即使是屬性相同的角色，根據服裝風格的不同，也能顯示立場的差異。舉個例子，雖然同樣隸屬於某個組織，但組織首腦和下層成員的服裝和配件肯定會有所不同。

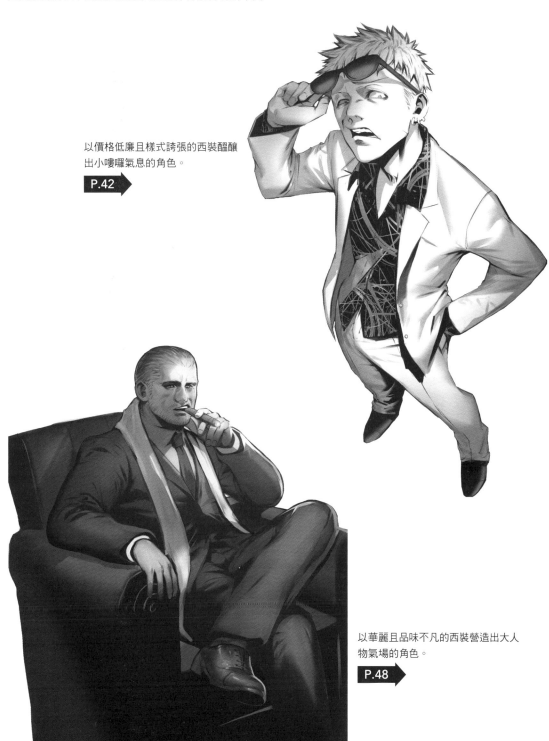

以價格低廉且樣式誇張的西裝醞釀出小嘍囉氣息的角色。

P.42

以華麗且品味不凡的西裝營造出大人物氣場的角色。

P.48

遮蔽面容的風格

心中有鬼的「惡」之角色，因為被警察組織和世人追緝，或是因為和敵對組織的對抗而被鎖定，有時必須使用遮掩面容或隱藏身分的服裝與配件。

太陽眼鏡

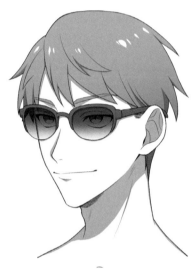

藉由遮蔽眼睛一帶，讓人難以判斷身分。即使佩戴了也不太會讓人覺得可疑，同時還有呈現時尚感的效果，非常推薦。

兜帽

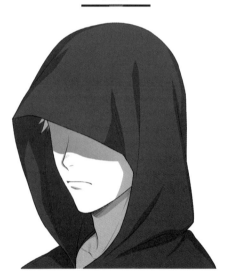

蓋到眼睛處，能夠隱藏臉的上半部。只不過，因為是很多可疑人士會選用的打扮，因此被懷疑的可能性也會跟著提高。

紙袋

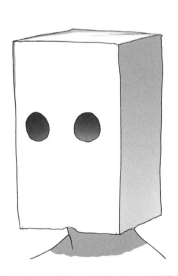

戴上只在雙眼的位置挖出小洞的紙袋。因為在戶外時實在太過顯眼了，主要還是在室內行動時使用。

蒙面面罩

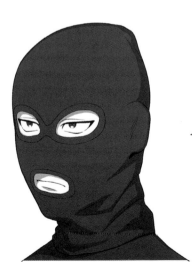

包覆整顆頭的面罩，因為經常在搶劫等犯罪行動中被使用，因此也讓人對它抱持著犯罪者的印象。

防毒面具

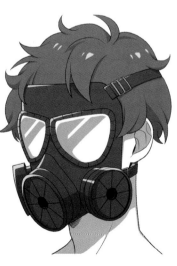

原本是為了保護自己不被毒氣傷害所用的面具。因為從眼睛一路包覆到嘴巴，能完全遮掩整張臉是其特色。

散發詭異感的面具

面具除了用來遮掩容貌之外,也是會在儀式或戲劇中被使用的道具。其中有很多設計感優異的東西,而且某些造型奇特的面具,有時也會變成「惡」的象徵。

PART 1 惡的視覺效果營造法

PART 2 在地下社會生存的惡

PART 3 潛伏於日常的惡

PART 4 逐出癲狂的惡

PART 5 活用舞台設定的惡

封面插畫繪製範例

威尼斯面具

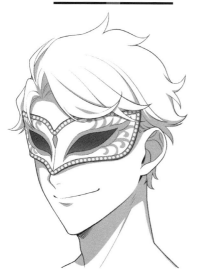

在義大利舉辦的威尼斯嘉年華中用來隱藏身分和特徵的面具。有很多精美設計的款式是它的一大特徵。

瘟疫醫生面具

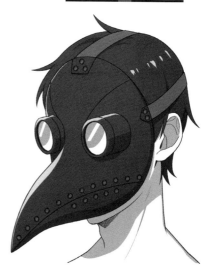

在過去歐洲黑死病流行期間出現,是所謂的瘟疫醫生配戴的面具。那獨特的鳥喙造型,讓它的詭異氛圍更加搶眼。

鬼面

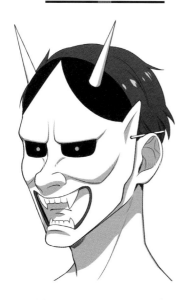

以面目猙獰的鬼為模板的面具。原本是用在能樂等傳統藝能的表演,如果戴上去的話,彷彿自己也能化身為厲鬼。

狐面

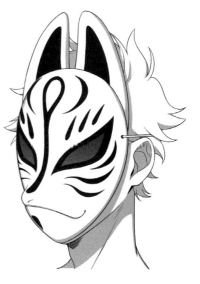

以狐狸的臉為模板的面具。因為狐狸一直給人會化身成人類、蠱惑人心的這種強烈印象,所以也讓它散發出怪異的氣氛。

以身體穿環和刺青種類
在不同的部位營造效果

身體穿環（耳環之外）和刺青不僅是一種時髦風格，也能強化人物身處地下世界、非法的印象。

 身體穿環

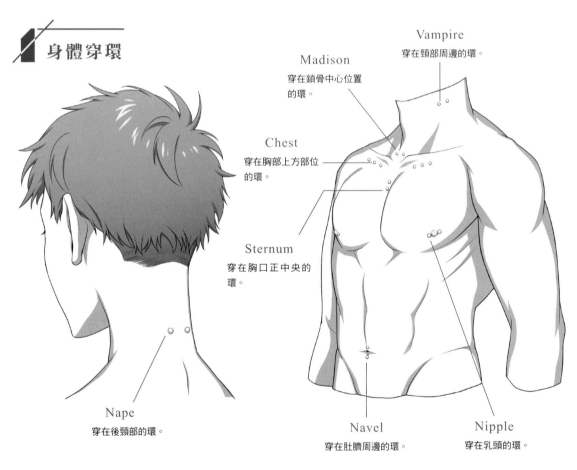

Vampire
穿在頸部周邊的環。

Madison
穿在鎖骨中心位置的環。

Chest
穿在胸部上方部位的環。

Sternum
穿在胸口正中央的環。

Nape
穿在後頸部的環。

Navel
穿在肚臍周邊的環。

Nipple
穿在乳頭的環。

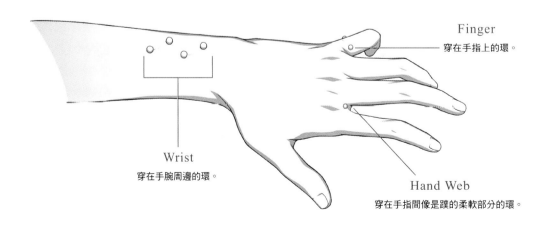

Finger
穿在手指上的環。

Wrist
穿在手腕周邊的環。

Hand Web
穿在手指間像是蹼的柔軟部分的環。

PART
1
惡的視覺效果營造法

PART
2
在地下社會生存的惡

PART
3
潛伏於日常的惡

PART
4
全出風狂的惡

PART
5
該用閱料設定的惡

刺青

和彫

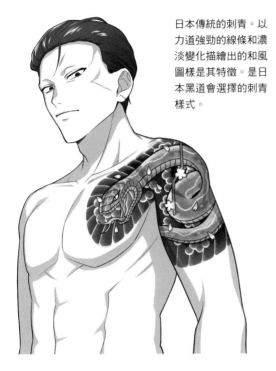

日本傳統的刺青。以力道強勁的線條和濃淡變化描繪出的和風圖樣是其特徵。是日本黑道會選擇的刺青樣式。

CHICANO TATTOO

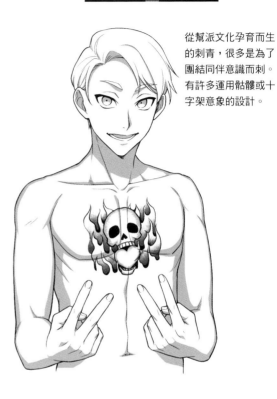

從幫派文化孕育而生的刺青,很多是為了團結同伴意識而刺。有許多運用骷髏或十字架意象的設計。

BLACK&GREY

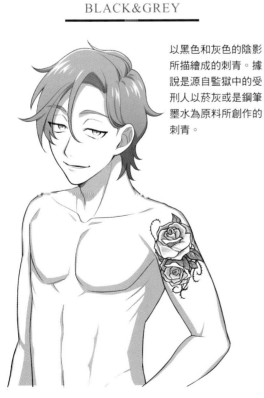

以黑色和灰色的陰影所描繪成的刺青。據說是源自監獄中的受刑人以菸灰或是鋼筆墨水為原料所創作的刺青。

Tribal

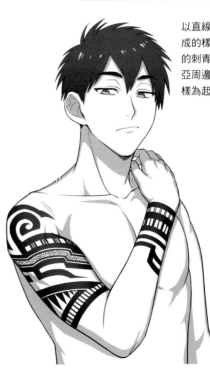

以直線和曲線組合而成的樣式設計為特色的刺青。以玻里尼西亞周邊的民族刺青紋樣為起源。

「惡」的象徵符號

死或危險等讓人們心生恐懼的對象，以及詭異又不祥的生物和惡魔等異端的存在，都能成為象徵「惡」的符號。

將惡的意象運用在角色設計

這些象徵可以用於角色的衣服或裝飾品、旗印或刺青等設計的意象。清清楚楚地表現出「惡」的性質。

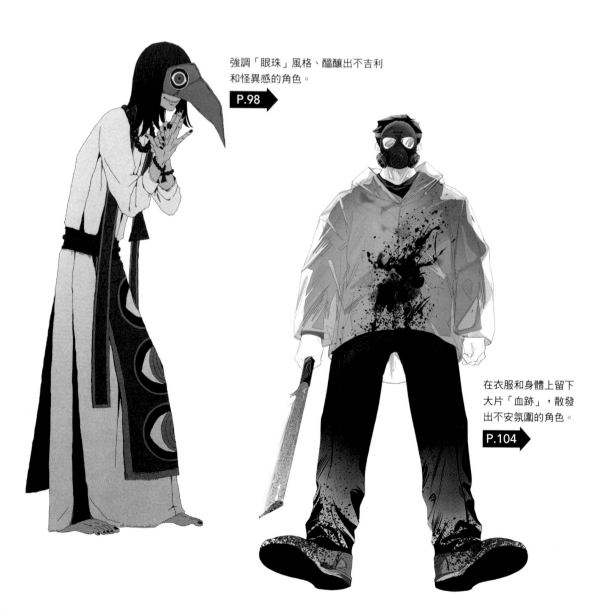

強調「眼珠」風格、醞釀出不吉利和怪異感的角色。

P.98 ▶

在衣服和身體上留下大片「血跡」，散發出不安氛圍的角色。

P.104 ▶

「惡」的象徵範例

PART
1
惡的視覺效果營造法

PART
2
在地下吐育生存的惡

PART
3
潛伏於日常的惡

PART
4
參出瘋狂的惡

PART
5
活用舞台設定的惡

封面插畫繪製範例

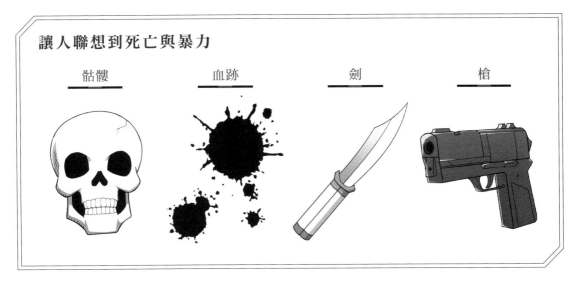

讓人聯想到死亡與暴力

骷髏　　　　血跡　　　　劍　　　　槍

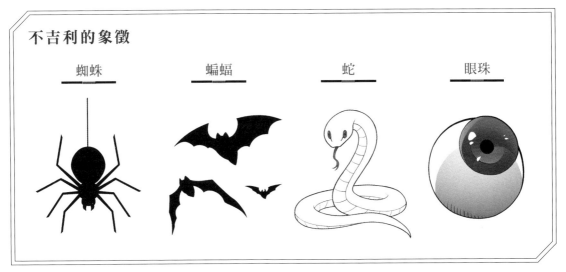

不吉利的象徵

蜘蛛　　　　蝙蝠　　　　蛇　　　　眼珠

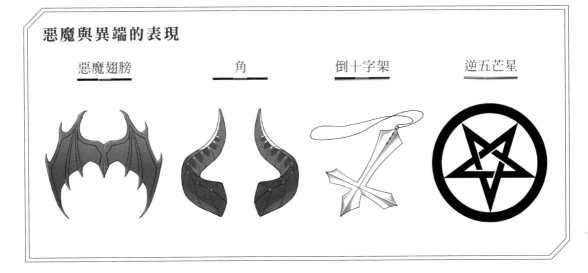

惡魔與異端的表現

惡魔翅膀　　　　角　　　　倒十字架　　　　逆五芒星

角色頁面的使用方式

在 PART2 到 PART5 的內容中，收錄了創作「男性惡人」角色時能派得上用場的創意與重點。
也會依照項目分別介紹、解說角色心理精神面視覺化的訣竅，以及讓他們更能顯出惡黨特質的
表現手法。

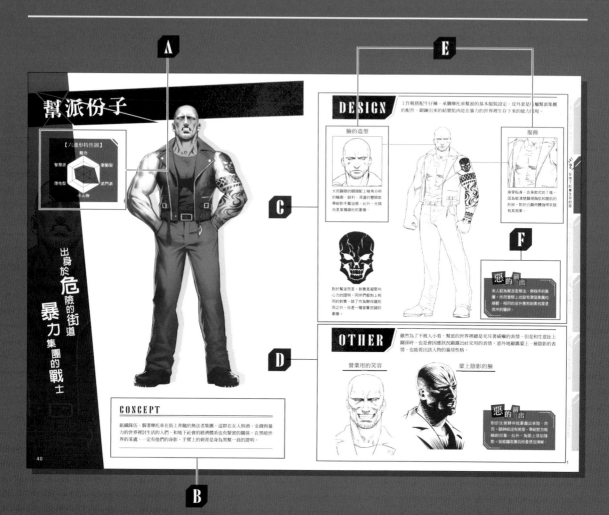

A 六邊形特性圖

將角色的特性分成「武鬥派」、「智慧派」、「魅力」、
「小人物」、「理性型」、「衝動型」等六個種類，並
圖表化後的資料。

B CONCEPT

解說角色的設定和背景，以及從中衍生而出的「惡」。

C DESIGN

視覺設計的線稿圖。解說從表情、服裝、配件等部分理
解的「惡」。

D OTHER

關於表情、姿勢、配件等內容的部分，解說「惡」的設
定工夫。

E 臉的造型與服裝

包含「惡」要素在內的眼睛、嘴巴、輪廓等臉部造型，
以及衣著風格的重點解說。

F 惡的演出

解析讓角色的「惡」更加搶眼的重點和技巧。

在地下社會生存的惡

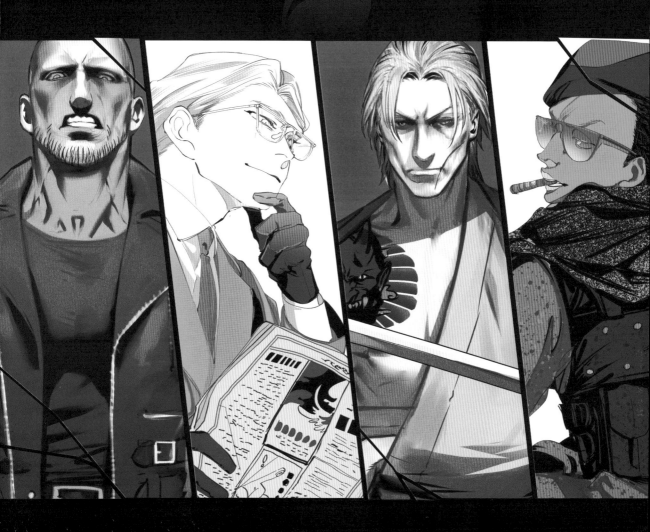

渴望鮮血與暴力的
粗暴份子們

幫派份子

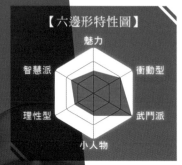

【六邊形特性圖】

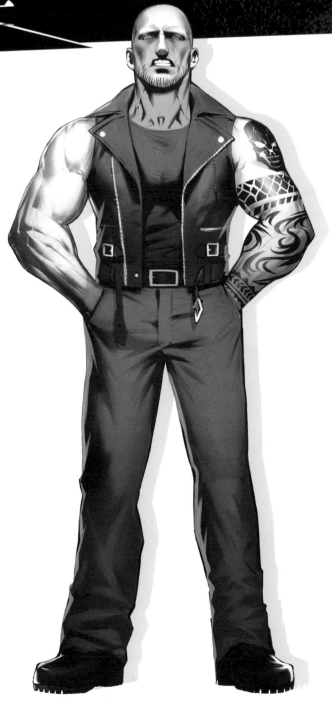

出身於危險的街道
暴力集團的戰士

CONCEPT

組織隊伍，騎著摩托車在街上奔馳的無法者集團。這群在女人與酒、金錢與暴力的世界裡討生活的人們，和地下社會的經濟體系也有緊密的關係。在黑暗世界的某處，一定有他們的身影。手臂上的刺青是身為黑幫一員的證明。

DESIGN

工作靴搭配牛仔褲，承襲摩托車幫派的基本服裝設定。皮外套是所屬幫派集團的配件。鍛鍊出來的結實肌肉是在暴力的世界裡生存下來的能力展現。

臉的造型

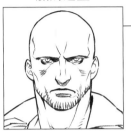

大而顯眼的額頭配上稜角分明的輪廓。銳利、深邃的雙眼能帶給對手壓迫感。此外，光頭也是某種雄壯的象徵。

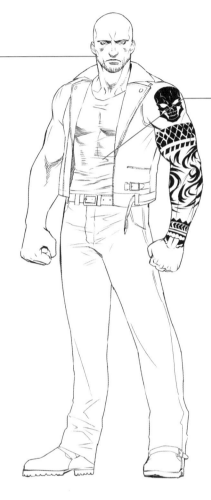

服飾

身穿貼身、合身款式的 T 恤，因為能清楚顯現胸肌和腹肌的形狀，對於凸顯肉體強悍來說有其效果。

對於幫派而言，刺青是凝聚向心力的證明。同伴們都刺上相同的刺青，除了作為夥伴識別用之外，也是一種宣誓忠誠的象徵。

惡的演出

有人認為幫派是無法、無秩序的集團，然而實際上也設有鞏固集團的規範。相同的皮外套和刺青也算是其中的羈絆。

OTHER

雖然為了不被人小看，幫派的世界裡總是充斥著威嚇的表情，但是和生意扯上關係時，也是會因應狀況顯露出社交用的表情。意外地顯露蒙上一層陰影的表情，也能看出該人物的暴戾性格。

營業用的笑容

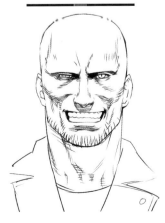

蒙上陰影的臉

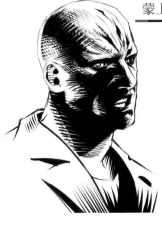

惡的演出

對於生意夥伴就要露出笑臉。然而，眼神卻沒有笑意，帶給對方威嚇的印象。此外，為臉上添加陰影，就能讓惡黨的形象更加清晰。



PART 2 在地下社會生存的惡 etc.

小混混

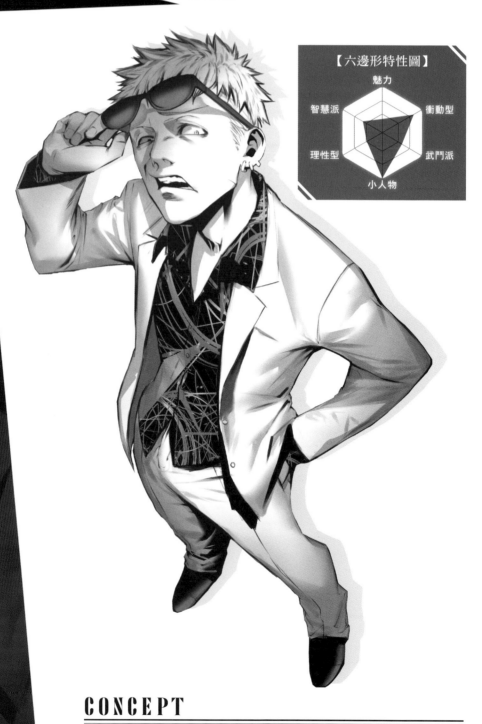

【六邊形特性圖】

魅力
智慧派　　　衝動型
理性型　　　武鬥派
小人物

無論過了多久都還是一事無成
年紀不小了還在逞兇耍無賴

CONCEPT

經常跟在大哥的身後轉來轉去、狐假虎威，擺出派頭威嚇弱小的對象，是跟班類型的小混混，簡直就是典型組織下層階級風貌的男子。在毫無氣質，總是動不動就開打的背後，其實存在本性膽小的一面。

DESIGN

為了在小混混的世界裡求生存，身穿不想讓一般人士小看、只有外觀搶眼的西裝。然而，平日粗野的言行舉止配上那毫無威嚴的面孔，整個人都飄散著小嘍囉的氣息。

臉的造型

擺出兇狠樣、用駭人的表情瞪著對方的眼睛，以及歪斜撇起的嘴巴是其特徵。為了更容易描繪表情，可讓眼睛和嘴巴大一點。

誇張圖案的襯衫搭配白色西裝，一眼望去就知道不是什麼嚴謹的人物。

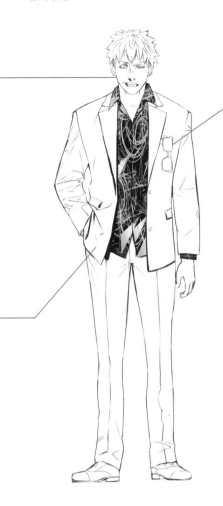

服飾

太陽眼鏡是小混混時常攜帶的配件。除了作為服裝風格用途之外，在需要大鬧一場時也能用來遮蔽眼睛和容貌。

惡的演出

小混混的日文「チンピラ」中的「ピラ」有下端的意涵。創作時可留意人物總是在威脅一般市民，邁入中年後依然無法脫離下層的那種小嘍囉特質。

OTHER

嘍囉風小混混也經常擔綱「給出反應」的角色。處於中立狀態時雖然是張單薄的面容，但真正要發揮本領就是在他展露顏藝之後。讓耍狠時的臉和軟弱時的臉呈現較大的差異。

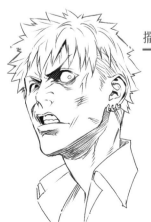

擺出兇狠樣

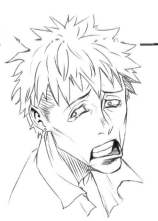

軟弱時

惡的演出

缺乏勇氣也沒有志向的小嘍囉風格，以喜劇風為他添加比較劇烈的舉動。雖然扭曲但要能吸引目光，因此設計時要讓眼睛和嘴巴顯大。

殺手（Hit Man）

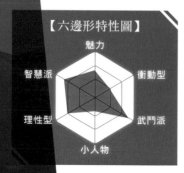

【六邊形特性圖】

魅力
智慧派　　　衝動型
理性型　　　武鬥派
小人物

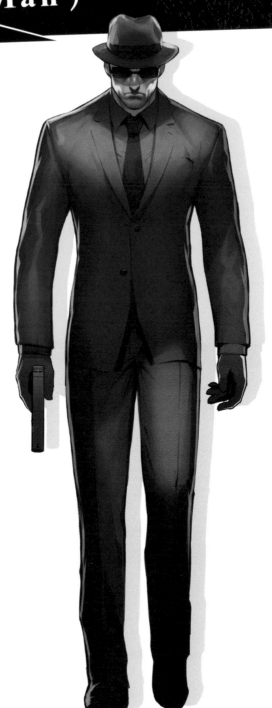

冷酷無情的殺戮機器

CONCEPT

宛如被闇影給籠罩著，全身被以黑色為基調的西裝和帽子包覆的高大男人。他的真面目，是接受委託後，無論目標是什麼樣的對象，都能迅速解決的冷酷髒活執行者。擁有很高的專業意識和熟練的殺人手腕。

DESIGN

為了讓他忠於任務、擁有相當程度實力的特色更具說服力，以讓人聯想到杜賓狗的堅實面孔和體格為設計意象。一身漆黑、身段柔軟、能聰明俐落地完成工作，在其中還蘊藏著危險的獸性。

臉的造型

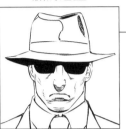

帽沿壓得很低和太陽眼鏡讓人難以判讀表情。閉得緊緊的嘴巴讓人感受到堅定的信念。

服飾

全身統一成黑色。即便透過西裝外部也能感受到精實鍛鍊的肌肉。

為了確實完成工作，會仔細地進行事前調查和準備。因此也精通從刀械到手槍、來福槍等各式各樣的武器或暗器。

惡的演出

身為殺手的他，對雇主而言就是獵犬、忠犬那樣的存在。對他而言並無善惡，只有被指派的任務能否順遂無礙地進行，這就是他的絕對價值觀。

OTHER

脫下帽子和太陽眼鏡後的樣貌。因為是擁有凹凸起伏的立體面孔，因此要強調嘴巴周邊的隆起。是連臉上都帶有肌肉、充滿立體感的臉部造型，看上去稜角分明是他的特色。

脫下帽子

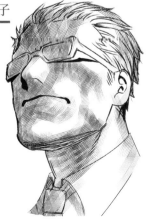

脫下帽子和太陽眼鏡

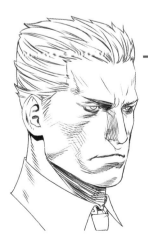

惡的演出

和幫派份子（P.40）一樣，在擁有凹凸起伏的臉上配置陰影就能凸顯質感，增加惡的氣質和毛骨悚然的感覺，讓他更加顯眼。

復仇者

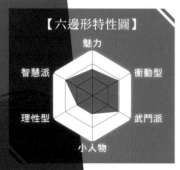

【六邊形特性圖】

- 魅力
- 智慧派
- 衝動型
- 理性型
- 武鬥派
- 小人物

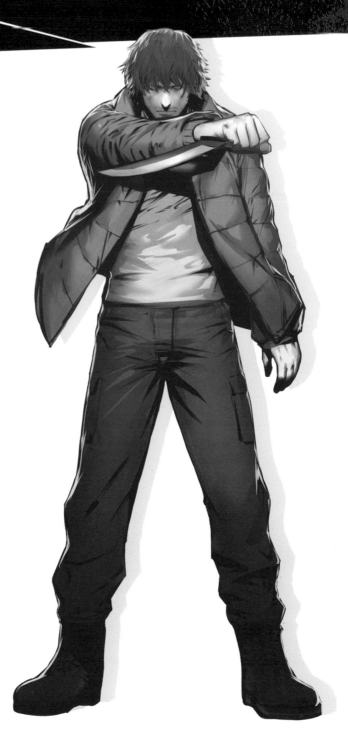

被憎惡所支配
悲傷的復仇之人

CONCEPT

把向奪走家人或重要之人的敵人展開復仇視為唯一目的，化身成為復仇之鬼。
因為是擁有悲戚過往的角色，只要能夠報仇，他不會在意自己的人生究竟會變
得如何，對於將毫無關聯的人捲進來一事也絲毫不在乎。

PART
1
美的視覺效果變造惡

PART
2
在地下社會生存的惡

PART
3
村姓於日常的惡

PART
4
學生課狂的惡

PART
5
法國舞台話子所惡

封面通畫繪製範例

DESIGN

被復仇的執念給束縛，因此完全不在意世間的眼光、也不在意他人的看法。毛糙的頭髮配上恣意亂長的鬍鬚、有點髒的衣服，宛如隱世之人的打扮。手上拿著刀，朝著目標專心一意地勇往直前。

臉的造型

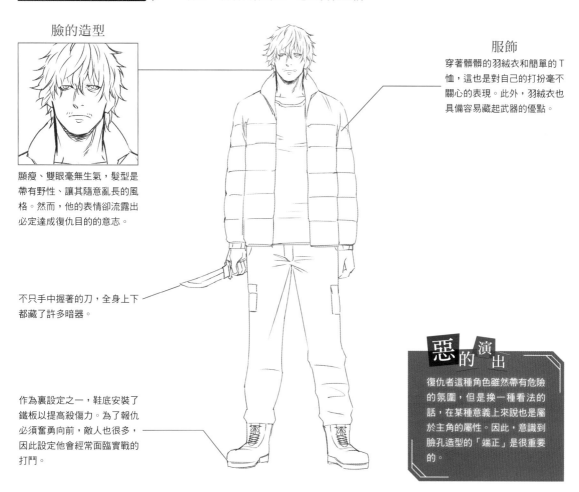

顯瘦、雙眼毫無生氣，髮型是帶有野性、讓其隨意亂長的風格。然而，他的表情卻流露出必定達成復仇目的的意志。

服飾

穿著髒髒的羽絨衣和簡單的 T 恤，這也是對自己的打扮毫不關心的表現。此外，羽絨衣也具備容易藏起武器的優點。

不只手中握著的刀，全身上下都藏了許多暗器。

作為裏設定之一，鞋底安裝了鐵板以提高殺傷力。為了報仇必須奮勇向前，敵人也很多，因此設定他會經常面臨實戰的打鬥。

惡的演出

復仇者這種角色雖然帶有危險的氛圍，但是換一種看法的話，在某種意義上來說也是屬於主角的屬性。因此，意識到臉孔造型的「端正」是很重要的。

OTHER

為了達成復仇的目標而習得一身戰鬥技術的他，不僅擅長肉搏戰，使用武器時也有媲美高手的實力。戰鬥時的臉孔和平時那種缺乏生氣的表情不同，帶有瘋狂或是喜悅，能讓人感受到生動的感覺。

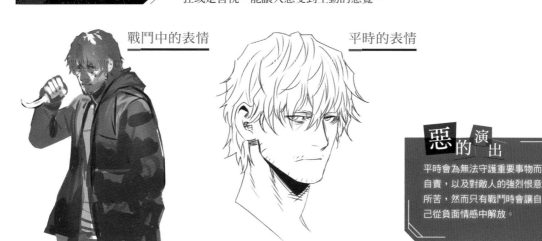

戰鬥中的表情

平時的表情

惡的演出

平時會為無法守護重要事物而自責，以及對敵人的強烈恨意所苦，然而只有戰鬥時會讓自己從負面情感中解放。

黑手黨的老大

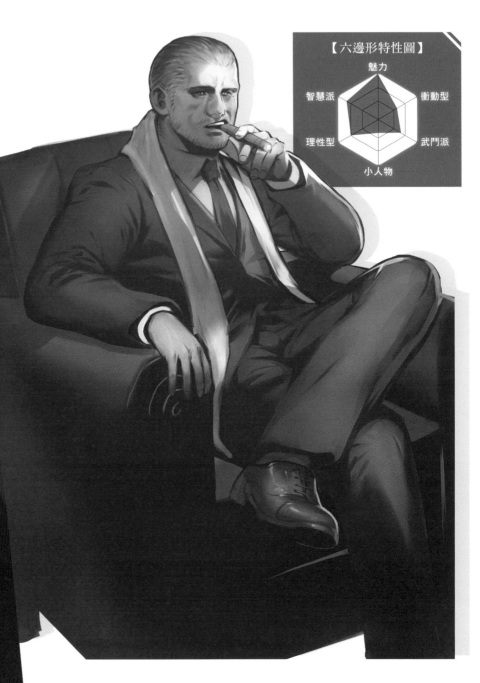

【六邊形特性圖】

魅力
衝動型
武鬥派
小人物
理性型
智慧派

比鮮血還濃的是家族的羈絆 支配城鎮家族的閣下

CONCEPT

統治龐大家族的老大。那從容不迫、穩重的姿態，可看出他經歷多次的抗爭，在擴張勢力的過程中獲得的知性與氣度。此外也獲得了部下的敬畏與效忠，讓他擁有令人信賴的魅力。

DESIGN

能感受到其年紀的身形體格，也同時顯現他的威嚴和風範。剪裁合身的西裝是量身訂製的高級品。那冷酷又具威嚴的面貌，可以感受到他在地下社會這個講求實力的世界往上爬的經歷。

臉的造型

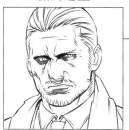

清晰地描繪出顴骨線條，顯出歷經風霜的男人味。此外，鷹鉤鼻也能展現良好的體格。

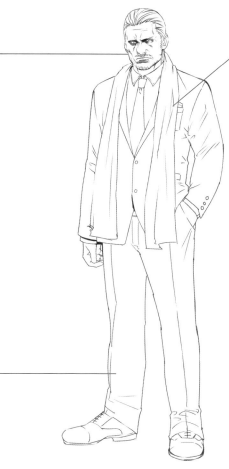

剪裁優良的西裝幾乎沒有皺摺，是衣著的特徵。繪製某些階級立場的人物所穿的西裝時，請極力避免皺摺的出現。

服飾

在西裝上加掛從肩膀垂下的圍巾，這種配置是能顯現典型黑手黨氛圍的服裝風格。

惡的演出

黑手黨藉由歃血為盟提升凝聚力，那銳利的雙眼也顯示絕不允許有人背叛的威嚴。此外，端正地穿上奢華的西裝是身為老大的風範。

OTHER

位居他人之上的存在，基於這個基礎，不會因為一點小事就在表情上流露出動搖或害怕的情緒。總是保持沉著冷靜的言行舉止，神情分毫未變地下達冷酷的判斷。唯有在狀況有了重大變動的時候，才會讓表情有所改變。

冷酷的表情

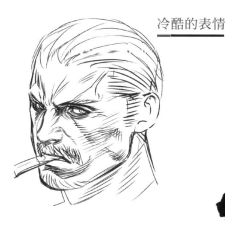

盛怒的表情

惡的演出

平靜的惡人面孔。老大的表情總是沒有變化，這就足以成為恐懼的象徵。即使要變化表情時，也不要畫得過於雜亂，而是以添加陰影的方式來表現魄力。

華人系黑幫的首領

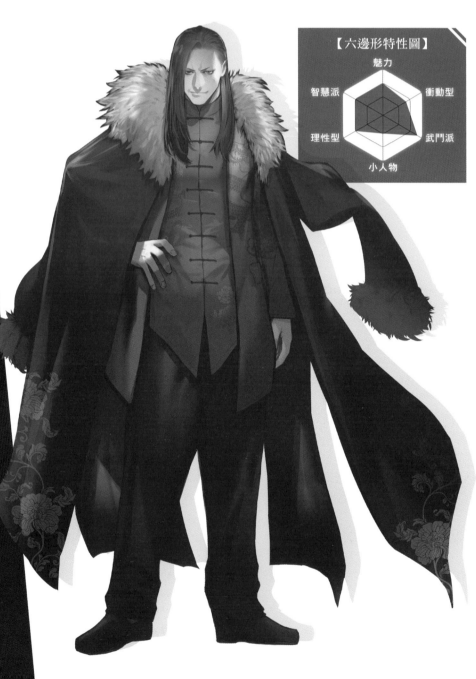

【六邊形特性圖】

魅力
智慧派　　衝動型
理性型　　武鬥派
小人物

執掌地下世界　賢能又美麗的野獸

CONCEPT

身著傳統服飾和毛皮大衣的華人系黑幫的首領。柔軟的身段和總是掛在臉上的微笑賦予了平穩的人物形象。然而，在那笑容背後卻隱藏著擅長地下社會的運籌帷幄與激烈行動的嚴酷本性。

DESIGN

雖然現實中的華人系黑幫也是會穿西裝的，但是在電影或漫畫等架空作品之中，為了賦予角色個性和特徵，大多會讓他們穿上中華風格的衣服，提升異國風情的魅力。

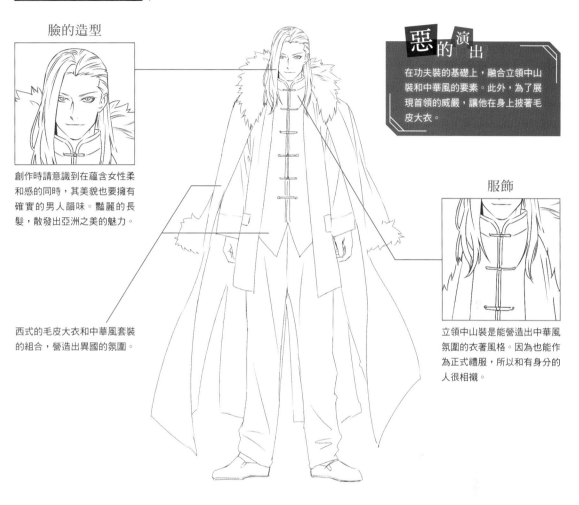

臉的造型

創作時請意識到在蘊含女性柔和感的同時，其美貌也要擁有確實的男人韻味。豔麗的長髮，散發出亞洲之美的魅力。

惡的演出

在功夫裝的基礎上，融合立領中山裝和中華風的要素。此外，為了展現首領的威嚴，讓他在身上披著毛皮大衣。

服飾

立領中山裝是能營造出中華風氛圍的衣著風格。因為也能作為正式禮服，所以和有身分的人很相襯。

西式的毛皮大衣和中華風套裝的組合，營造出異國的氛圍。

OTHER

因為是華人黑幫的首領，所以會設定他實際上也是個功夫高手。乍看之下是個纖瘦、聰明的謀略家，但脫下衣服後就會意外地發現他有一身結實的肌肉。是個雖然年輕，卻位居黑社會頂點的實力派。

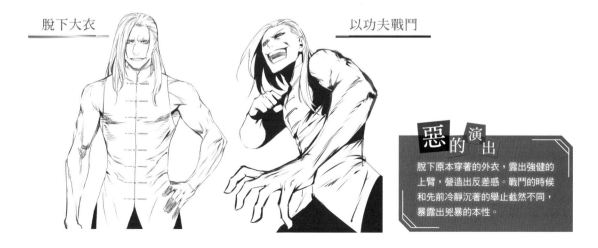

脫下大衣

以功夫戰鬥

惡的演出

脫下原本穿著的外衣，露出強健的上臂，營造出反差感。戰鬥的時候和先前冷靜沉著的舉止截然不同，暴露出兇暴的本性。

極道的組長

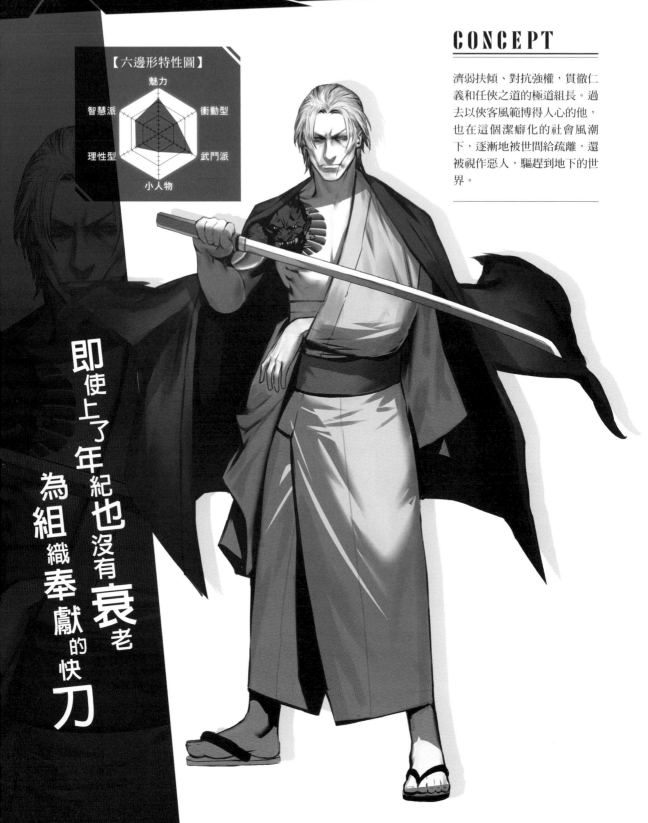

【六邊形特性圖】

魅力
智慧派 ─ 衝動型
理性型 ─ 武鬥派
小人物

CONCEPT

濟弱扶傾、對抗強權，貫徹仁義和任俠之道的極道組長。過去以俠客風範博得人心的他，也在這個潔癖化的社會風潮下，逐漸地被世間給疏離，還被視作惡人，驅趕到地下的世界。

即使上了年紀也沒有衰老　為組織奉獻的快刀

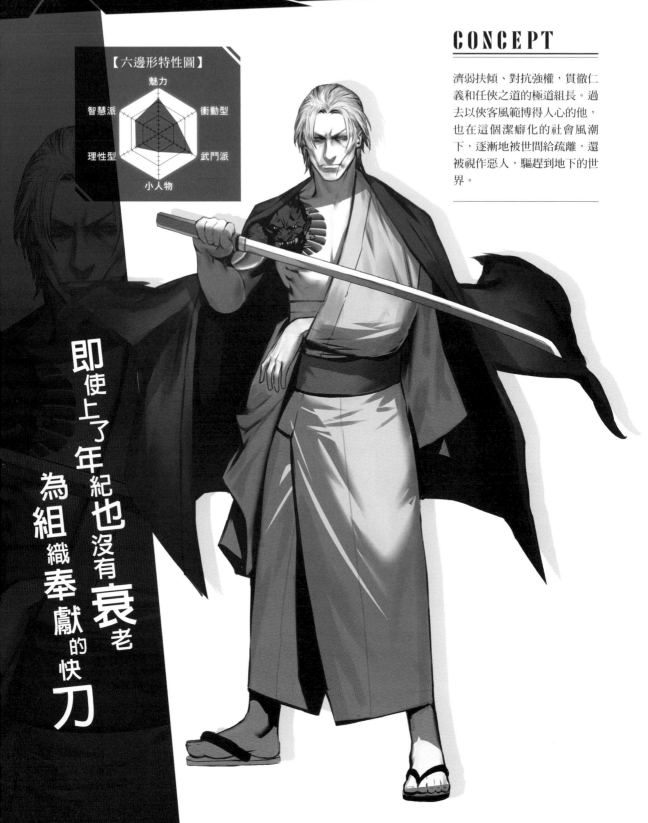

DESIGN

身著和服但沒有端正地穿好、在腹部圍上纏腰布，是過往極道人士的打扮。已經頗有年紀，纖瘦身軀沒有多餘的贅肉，讓人聯想到枯木，但銳利的目光和手中短刀的寒光，讓人感到即便老去，卻完全看不到衰退。

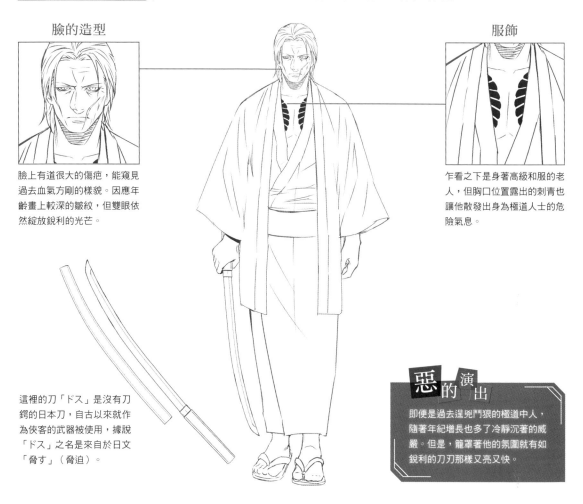

臉的造型

臉上有道很大的傷疤，能窺見過去血氣方剛的樣貌。因應年齡畫上較深的皺紋，但雙眼依然綻放銳利的光芒。

服飾

乍看之下是身著高級和服的老人，但胸口位置露出的刺青也讓他散發出身為極道人士的危險氣息。

這裡的刀「ドス」是沒有刀鍔的日本刀，自古以來就作為俠客的武器使用，據說「ドス」之名是來自於日文「脅す」（脅迫）。

惡的演出

即便是過去逞兇鬥狠的極道中人，隨著年紀增長也多了冷靜沉著的威嚴。但是，籠罩著他的氛圍就有如銳利的刀刃那樣又亮又快。

OTHER

在爬到眾人之上的地位後，雖然暫且退出了刀口舔血的主戰線，但那細長的眼睛若是往這邊一瞥，也依舊魄力十足。經常拿著長年陪伴在身邊的日本刀，如果組織面臨重要時刻，他也不排斥親自突入敵陣。

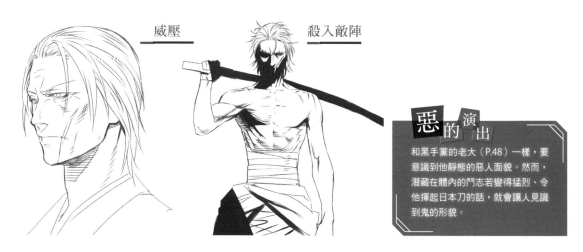

威壓

殺入敵陣

惡的演出

和黑手黨的老大（P.48）一樣，要意識到他靜態的惡人面貌。然而，潛藏在體內的鬥志若變得猛烈、令他揮起日本刀的話，就會讓人見識到鬼的形貌。

無牌醫生

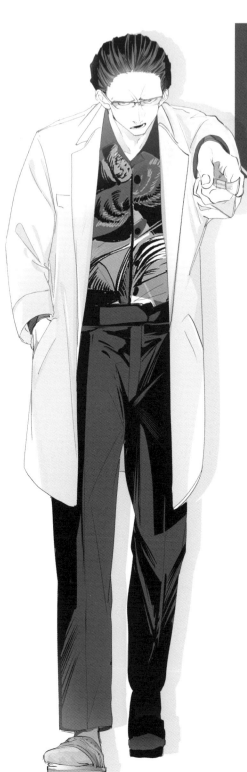

患者全都是非法人士 比起他們還更危險的不良醫生

CONCEPT

為地下社會的居民提供不合法醫療行為的外科醫生，主要醫治因鬥爭導致受傷的人。最討厭聽不懂人話的患者，不管是黑道也好、黑手黨也好，都能毫不遲疑地靠自己獨自一人制伏，讓他們乖乖聽話。

【六邊形特性圖】

魅力
智慧派　　衝動型
理性型　　武鬥派
小人物

DESIGN

因為大多是協助見不得光的患者的無牌醫生，所以作為醫生的同時，也要讓他擁有不輸給非法人士的冷酷形象。容貌可怕、梳著大背頭，身上肌肉結實，顯現出像是黑道般的氣勢。

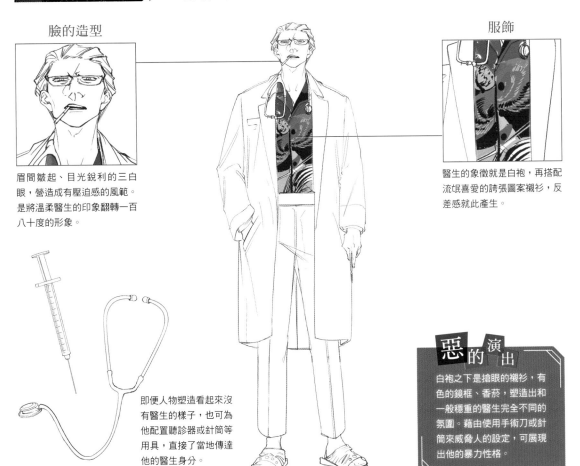

臉的造型

眉間皺起、目光銳利的三白眼，營造成有壓迫感的風範。是將溫柔醫生的印象翻轉一百八十度的形象。

服飾

醫生的象徵就是白袍，再搭配流氓喜愛的誇張圖案襯衫，反差感就此產生。

即便人物塑造看起來沒有醫生的樣子，也可為他配置聽診器或針筒等用具，直接了當地傳達他的醫生身分。

惡的演出

白袍之下是搶眼的襯衫，有色的鏡框、香菸，塑造出和一般穩重的醫生完全不同的氛圍。藉由使用手術刀或針筒來威脅人的設定，可展現出他的暴力性格。

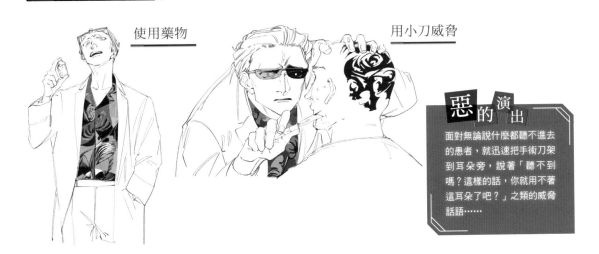

OTHER

在患者裡面，也有許多大吵大鬧、不遵從指示的兇暴之人。因為這個角色性情急躁，會拿出手術刀來威嚇那樣的患者，或是下藥讓他們安分些。

使用藥物

用小刀威脅

惡的演出

面對無論說什麼都聽不進去的患者，就迅速把手術刀架到耳朵旁，說著「聽不到嗎？這樣的話，你就用不著這耳朵了吧？」之類的威脅話語……

藥腳

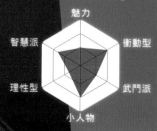

魅力
智慧派　　衝動型
理性型　　武鬥派
小人物

用稚嫩的外表當幌子 推銷違法的藥物

CONCEPT

偷偷販售見不得光的違法藥物
的少年。雖然年輕卻很狡猾，
在被大人利用、也利用大人的
情況下在地下社會討生活。無
法信任別人，如果沒有先拿到
錢，就絕對不會拿出商品。

DESIGN

雖然還是個孩子，但已經開始在地下社會中打滾，以違法生意謀生的角色。刻意讓他穿上不合尺寸的衣服和鞋子，凸顯出貧弱的身體和不被眷顧的際遇。

臉的造型

乾瘦、眼下的黑眼圈，看上去有些不幸的容貌。頭髮蓬亂如乾草，呈現出不衛生的感覺。

服飾

雖然藏在帽子和鞋子裡的藥物很引人注目，不過襪子上的破洞等細節，更能表現出少年的貧困感。

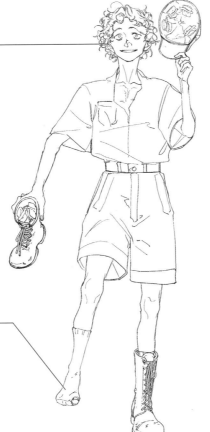

帽子、衣服、鞋子裡……衣裝各處都黏貼著藥物，藉此隱藏。

惡 的 演 出

和身材不合、鬆垮垮的衣服其實具備藏匿商品的效果。也能表現出少年的狡猾。以及他善於打探的特色。

OTHER

因為是手無縛雞之力的少年，有時也會發生被邪惡的大人搶走商品或錢財的狀況。然而，他可不會被針對後就這麼算了。他會以超越大人的無情手段展開報復，把被奪走的東西給拿回來。

被搶奪

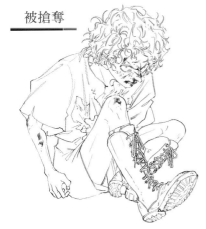

挑釁

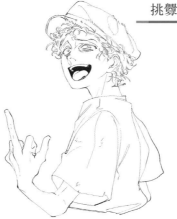

惡 的 演 出

雖然看上去很孱弱，但是為了用這副比大人還弱的嬌小身軀活下去，更加強悍、兇惡的精神面是必要的，這種反差感也是魅力的一種。

賭博師

【六邊形特性圖】

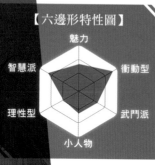

魅力
智慧派 ｜ 衝動型
理性型 ｜ 武鬥派
小人物

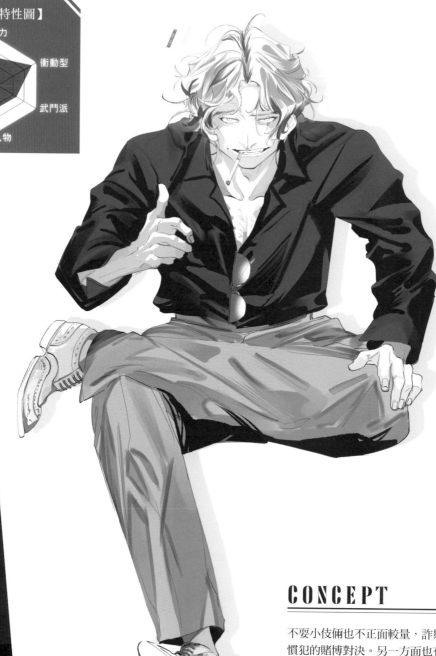

靠命運和招數一決勝負
鎖定肥羊的賭徒

CONCEPT

不要小伎倆也不正面較量，詐欺慣犯的賭博對決。另一方面也有純粹身為賭博狂的那一面，連同詐欺有沒有成功、會不會被揭穿等這些部分涵蓋在內，就是他賭上的一切。

DESIGN

並不是為了錢財或奢華的生活，就只是為賭而賭的感覺。即使注重穿著，但是從那纖瘦、不健康的臉和身體，都能展現出對賭博的狂熱執著。

臉的造型

為了不要引起肥羊的警戒，掛著一臉輕鬆的表情，但是眼睛一帶的傷痕還是流露出危險的氣息。

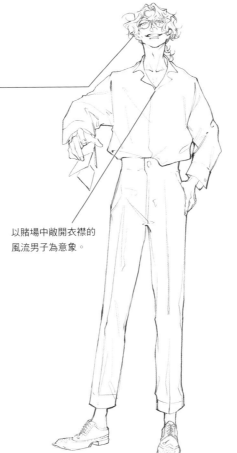

以賭場中敞開衣襟的風流男子為意象。

藏在袖口的是用來詐賭的撲克牌。在賭場被抓到詐賭可不是件小事，所以其中也蘊含了緊張刺激感。

雖然被衣服遮住了，但其實瘦瘦的身體上有好幾道手術疤痕。在裏設定部分，過去曾有因為輸掉賭博，被人傷及臟器的經驗。

惡的演出

用太陽眼鏡蓋住眼睛周邊的傷和表情，總是偽裝成笑臉迎人，讓人感受不出是個壞蛋的樣子，伺機接近目標肥羊。

OTHER

在賭場發現手握錢財的肥羊時，會先友善地搭話，趁機接近對方。即便應對互動很親切，心中卻在想著該如何剝個幾層皮、虎視眈眈地打量著獵物。

大贏賭局　　　　　　　發現肥羊了

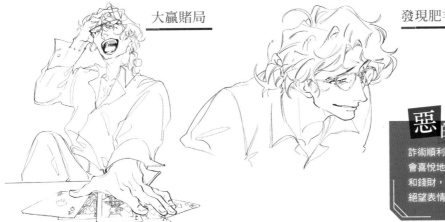

惡的演出

詐術順利成功，獲得大勝利時，會喜悅地放聲大笑。不光是勝利和錢財，也懷抱著喜愛看到肥羊絕望表情的施虐心態。

武器商人

【六邊形特性圖】

魅力
智慧派 · 衝動型
理性型 · 武鬥派
小人物

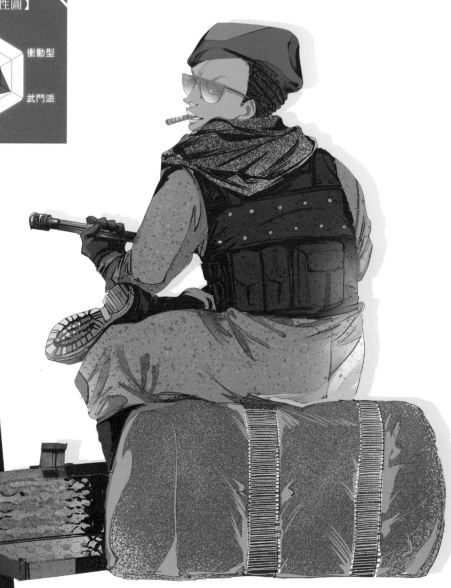

藉由武器或兵器的買賣中飽私囊的死亡商人

CONCEPT

在戰場上出現，推銷槍械、炸彈等武器和兵器的商人。並不屬於誰的夥伴，只要願意付錢，就連敵對的組織對象都能相安無事地做起買賣。到了最後，即便戰況因此更加激烈化，對他來說也是不痛不癢的……

DESIGN

以小國或內戰地區的小組織為主要客戶，因此雖說是商人，自己也會深入戰場去洽談生意。所以身上穿的是包覆度高、不顯眼的服裝，以及用於自衛、最基本程度的武裝。

臉的造型

凹凸明顯的臉部外觀，圓潤的雙唇也顯露出性感韻味。

服飾

因為是要去到戰場銷售商品，重視動作的靈活度。在危險地區，防彈背心是必備的配件。

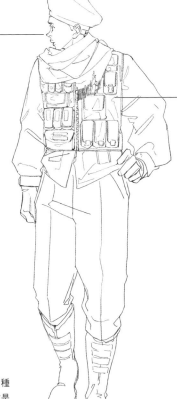

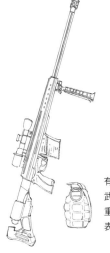

有來福槍和手榴彈等多種武器。對武器商人來說是重要的獲利商品，也是代表性的象徵。

惡的演出

因為要強化角色身上「戰場」、「戰爭」的印象，所以讓他穿戴貝雷帽和軍用長靴。

OTHER

在戰場上做生意總是伴隨著生命危險。此外，很多時候也會因為商品的性質而招來仇恨，甚至還會被武力脅迫。雖然手中握有武器，但並不是戰鬥的專家，所以這時只好老老實實地順從。

販售商品

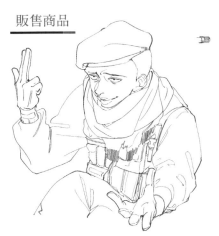

被威脅時

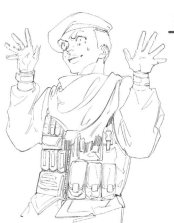

惡的演出

即使把金錢看得比他人的性命還重要，自己的生命可就不是那麼回事了。被脅迫時也不選擇抵抗，會乖乖交出錢跟武器，求對方饒自己一命。

惡質駭客（黑帽駭客）

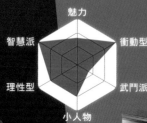

【六邊形特性圖】

- 魅力
- 智慧派
- 衝動型
- 理性型
- 武鬥派
- 小人物

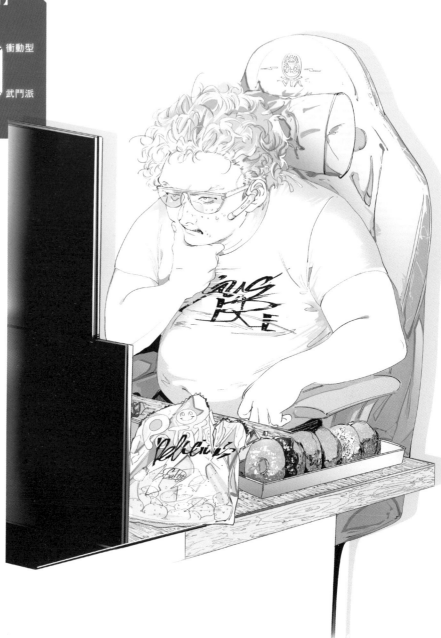

享受駭入系統樂趣的網路恐怖份子

CONCEPT

以非法手段入侵企業或組織的伺服器，買賣盜取的情報，用病毒程式進行破壞的惡質駭客（黑帽駭客）。以打電玩的心態去執行犯罪，宛如小孩子般的性格。

PART 1 臉的形變效果變化法

PART 2 在地下社會生存的惡

PART 3 潛伏於日常的惡

PART 4 李出搜肆的惡

PART 5 活用舞台裝置的惡

上面造偽繪製範例

DESIGN

一整天都專注於電腦的畫面，因此對周遭的事物毫不在意，留著一頭雜亂髮型。除此之外，因為作業過程中大多會「同時進食」，所以身材肥胖。

臉的造型

因為過著油脂攝取過多和不愛洗澡的不規律生活，所以臉上冒出很多痘痘。

抗藍光功能的有色鏡片，以及為了遠距離提供指示所用的麥克風耳機組。

服飾

因為體型肥胖，把衣服都給撐得圓鼓鼓，中間還有橫向的皺褶。

基本上都是過著窩在電腦前不動的生活，吃飯原則上也是「邊做邊吃」，所以桌子一帶散落著零食的包裝袋。

惡的演出

藉由像小孩子一樣喜歡零食、一點都不時尚的室內服裝等配件設定，表現出角色與駭客能力完全相反的幼稚精神面。

OTHER

因為是自尊心很強的自信者，當自己處在優勢時，就會對著螢幕猛烈地挑釁、煽動對方，相反的，如果駭入失敗、對方就快要透過逆向追蹤發現自己的所在地時，就會陷入慌亂。

挑釁對手

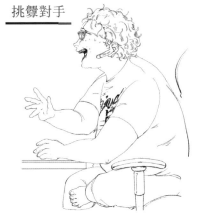

驚慌失措

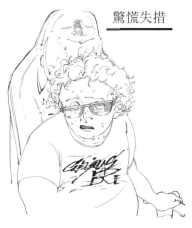

惡的演出

失敗時就會像個小孩那樣慌張，感覺會拋下同伴和協力者、一個人逃走，是卑鄙且膽小的性格。

間諜特工

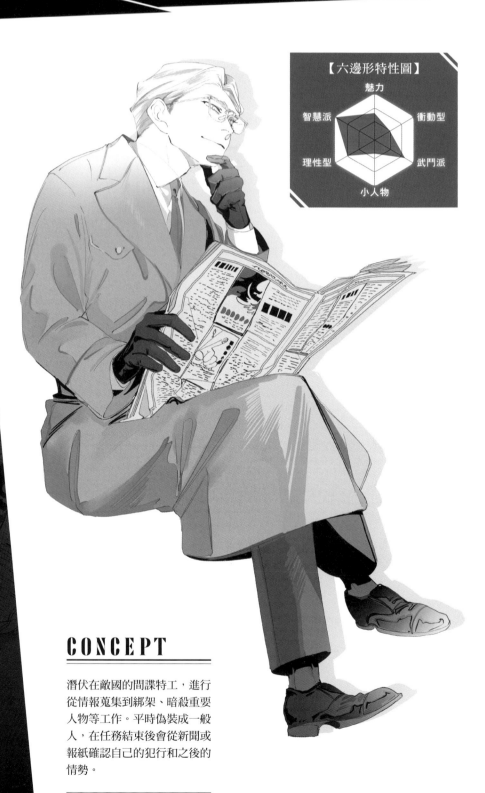

【六邊形特性圖】

- 魅力
- 衝動型
- 武鬥派
- 小人物
- 理性型
- 智慧派

戴著**普**通人的面具 實際上卻是情**報**員的**暗殺**者

CONCEPT

潛伏在敵國的間諜特工，進行從情報蒐集到綁架、暗殺重要人物等工作。平時偽裝成一般人，在任務結束後會從新聞或報紙確認自己的犯行和之後的情勢。

PART 1 惡的視覺效果畫法

PART 2 在地下社會生存的惡

PART 3 其伏於日常的惡

PART 4 孕出瘋狂的惡

PART 5 跨越禁忌的惡

計畫面插畫繪製解說

DESIGN

因為間諜必須在不為人所知的情況下活動，因此把面貌設定為不起眼的樸實面孔，眼鏡也是變裝的幌子。設定方面，為了不要忘記時間流動的感覺，在那因間諜形象而為大家所熟悉的風衣底下戴了手錶。

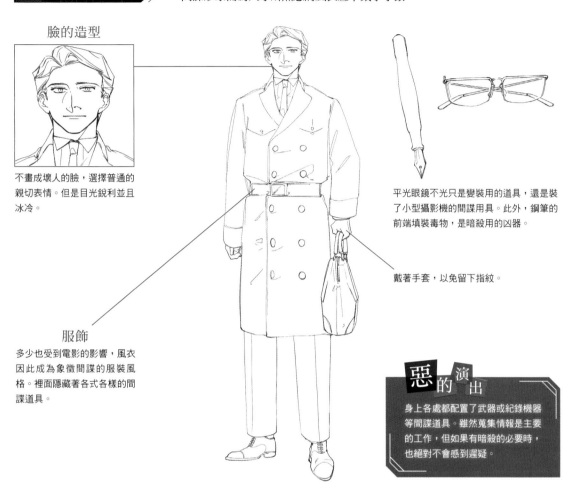

臉的造型

不畫成壞人的臉，選擇普通的親切表情。但是目光銳利並且冰冷。

平光眼鏡不光只是變裝用的道具，還是裝了小型攝影機的間諜用具。此外，鋼筆的前端填裝毒物，是暗殺用的凶器。

戴著手套，以免留下指紋。

服飾

多少也受到電影的影響，風衣因此成為象徵間諜的服裝風格。裡面隱藏著各式各樣的間諜道具。

惡的演出

身上各處都配置了武器或紀錄機器等間諜道具。雖然蒐集情報是主要的工作，但如果有暗殺的必要時，也絕對不會感到遲疑。

OTHER

為了在任務中接近目標並讓他們放鬆警戒，會適切地換上喜怒哀樂等表情，不過沒有必要的時候，通常都是面無表情的。在為國家服務的過程中，逐漸變成失去感情和人性的冷酷人類。

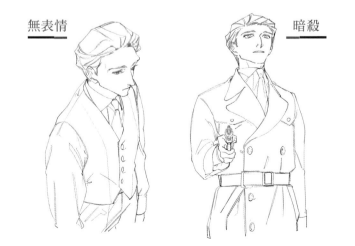

無表情

暗殺

惡的演出

拿下眼鏡再加上面無表情，印象有大幅的轉變。即使是冷酷的任務，也會像是機器那樣，淡然地完成它。

非常規的髮型

在男性的惡人角色中，有些髮型在黑道或不良份子等非法性質的人物身上是很常看到的。只要採用這些髮型，就能塑造出野性、危險的印象。下面就來看看這裡面都有些什麼髮型吧。

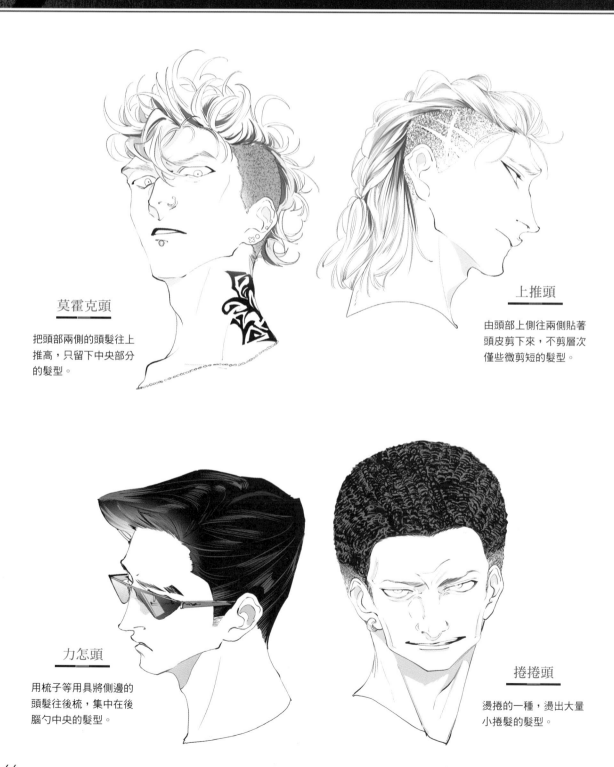

莫霍克頭

把頭部兩側的頭髮往上推高，只留下中央部分的髮型。

上推頭

由頭部上側往兩側貼著頭皮剪下來，不剪層次僅些微剪短的髮型。

力怎頭

用梳子等用具將側邊的頭髮往後梳，集中在後腦勺中央的髮型。

捲捲頭

燙捲的一種，燙出大量小捲髮的髮型。

潛伏於日常的惡

從他人身上榨取利益的

卑劣男人們

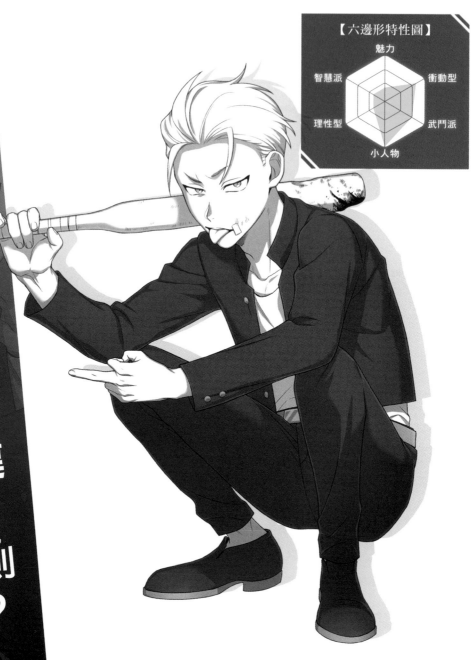

【六邊形特性圖】

魅力
智慧派　　衝動型
理性型　　武鬥派
小人物

幹架拿武器是**違反**規則？
卑鄙無敵的虛張**聲勢**不良仔

CONCEPT

一言不合就開打的不良集團成員。是只有面對比自己弱小的對手才會強硬起來的小嘍囉性格，打架時也不追求堂堂正正地一決勝負，會使用武器、連同好幾個人一起展開襲擊，若無其事地使出卑劣的手段。

DESIGN

改短的學生制服配上金髮後梳頭，匯集了不良少年的外觀特徵。總是手持金屬球棒四處閒晃炫耀，想向旁人顯示出自己有多強、多兇狠。

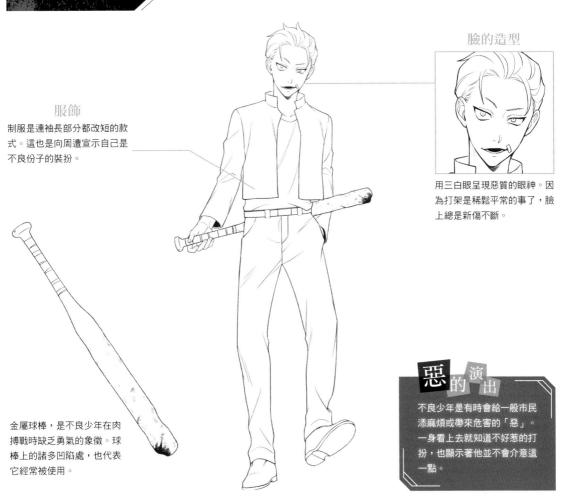

臉的造型

用三白眼呈現惡質的眼神。因為打架是稀鬆平常的事了，臉上總是新傷不斷。

服飾

制服是連袖長部分都改短的款式。這也是向周遭宣示自己是不良份子的裝扮。

金屬球棒，是不良少年在肉搏戰時缺乏勇氣的象徵。球棒上的諸多凹陷處，也代表它經常被使用。

惡 的 演 出

不良少年是有時會給一般市民添麻煩或帶來危害的「惡」。一身看上去就知道不好惹的打扮，也顯示著他並不會介意這一點。

OTHER

對於不良少年而言，打架就是家常便飯，會因為一些雞毛蒜皮的小事而發生嫌隙，就這樣開戰了。只不過因為沒什麼氣度，只會挑選確定比自己還更弱的對手。擺出一張惡狠狠的臉嚇唬對方，讓自己處在優勢地位。

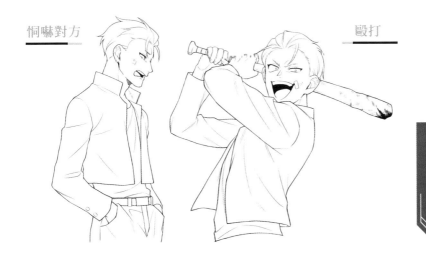

恫嚇對方

毆打

惡 的 演 出

對他來說，打架不是什麼貫徹信念的事，敲詐對象才是其目的。一邊咧嘴大笑、一邊揮舞著球棒，也表現出這個人物的卑劣和扭曲的人性。

詐欺師

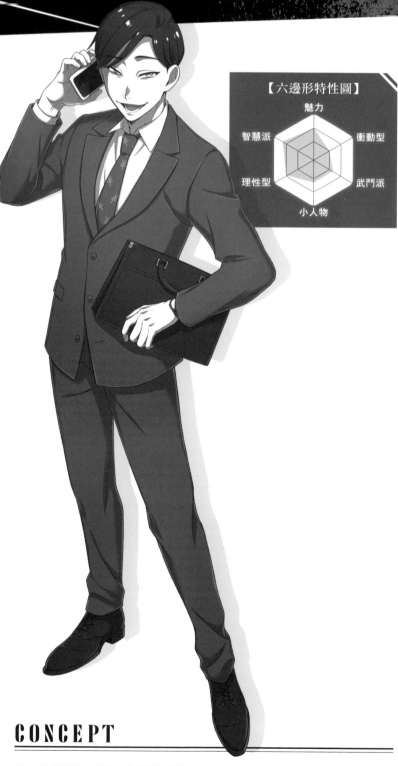

被精湛的甜言蜜語
欺騙的肥羊已經數不清了

【六邊形特性圖】

魅力
智慧派　　　衝動型
理性型　　　武鬥派
小人物

CONCEPT

用一身亮麗的西裝和可疑的笑容接近目標，憑藉擅長的個人資料掌握術和話術，在短時間內就取得對方信任的騙子。目標相信他的後果，就是最後被騙走高額的錢財。

DESIGN

因為是會欺騙人的角色，所以選用同樣帶有蠱惑人心印象的狐狸為意象，構思他的容貌。雖然身穿端正合身的西裝，但就是會給人一種好像無法信任的奇特印象。

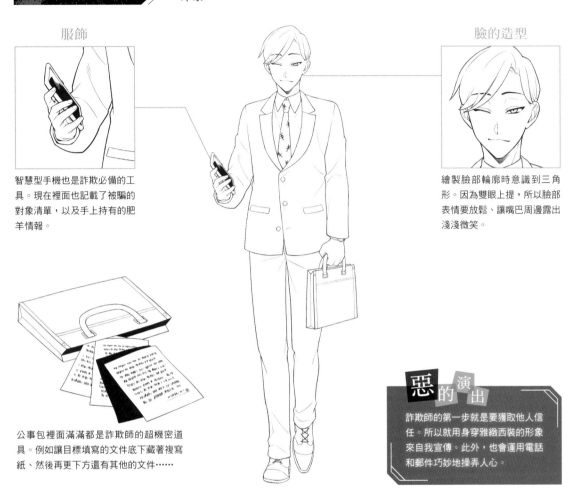

服飾

智慧型手機也是詐欺必備的工具。現在裡面也記載了被騙的對象清單，以及手上持有的肥羊情報。

公事包裡面滿滿都是詐欺師的超機密道具。例如讓目標填寫的文件底下藏著複寫紙、然後再更下方還有其他的文件……

臉的造型

繪製臉部輪廓時意識到三角形。因為雙眼上提，所以臉部表情要放鬆、讓嘴巴周邊露出淺淺微笑。

惡的演出

詐欺師的第一步就是要獲取他人信任。所以就用身穿雅緻西裝的形象來自我宣傳。此外，也會運用電話和郵件巧妙地操弄人心。

OTHER

這個詐欺師角色，是屬於騙人時和不騙人時的立場切換較為激烈的類型。工作時只管擺出笑臉來談話，但非工作時間就會轉為認真的神情、恢復原本嚴肅的表情。

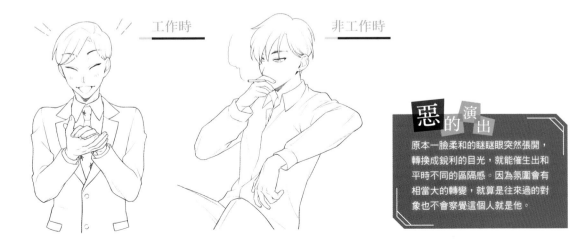

工作時

非工作時

惡的演出

原本一臉柔和的瞇瞇眼突然張開，轉換成銳利的目光，就能催生出和平時不同的區隔感。因為氛圍會有相當大的轉變，就算是往來過的對象也不會察覺這個人就是他。

壞小孩

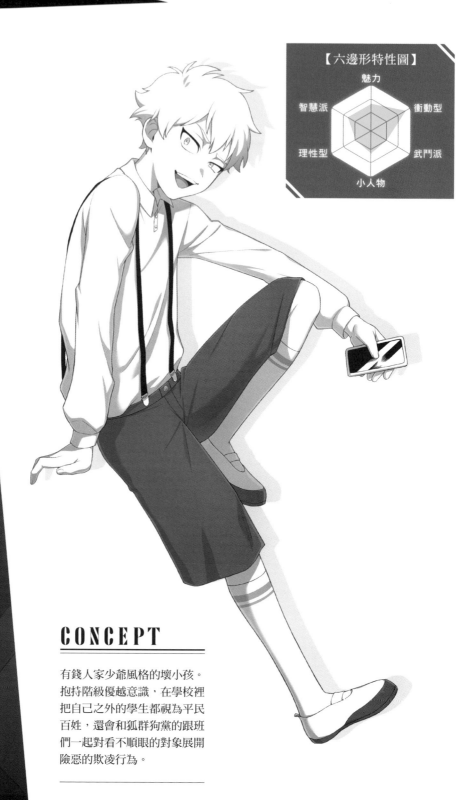

【六邊形特性圖】

- 魅力
- 智慧派
- 衝動型
- 理性型
- 武鬥派
- 小人物

討厭的東西是窮人

仰賴父母、狐假虎威的少爺

CONCEPT

有錢人家少爺風格的壞小孩。抱持階級優越意識，在學校裡把自己之外的學生都視為平民百姓，還會和狐群狗黨的跟班們一起對看不順眼的對象展開險惡的欺凌行為。

DESIGN

為了強調他是有錢人家的孩子,所以讓他穿上讀私立小學的孩子身上常見的 POLO 衫、短褲、吊帶等等。藉由品味優異的服裝,來營造出人物心理面的反差感。

服飾

臉的造型

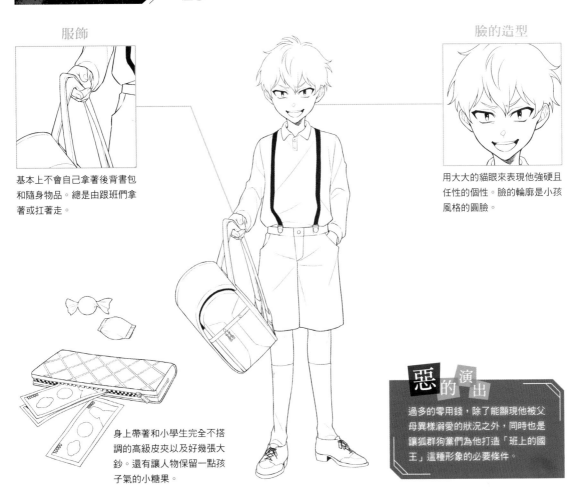

基本上不會自己拿著後背書包和隨身物品。總是由跟班們拿著或扛著走。

用大大的貓眼來表現他強硬且任性的個性。臉的輪廓是小孩風格的圓臉。

身上帶著和小學生完全不搭調的高級皮夾以及好幾張大鈔。還有讓人物保留一點孩子氣的小糖果。

惡的演出

過多的零用錢,除了能顯現他被父母異樣溺愛的狀況之外,同時也是讓狐群狗黨們為他打造「班上的國王」這種形象的必要條件。

OTHER

壞小孩雖然是個孩子,但卻會做出超出大人的冷酷惡行,例如拍下對方的弱點,用照片當成威脅他人的籌碼。另一方面,也能從中隱約窺見在那霸凌惡行的背後存在著缺乏關愛的家庭環境。

欺負別人的時候

待在家裡的時候

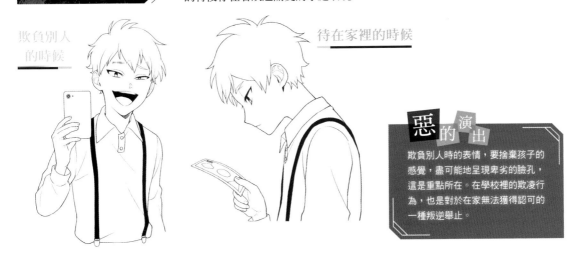

惡的演出

欺負別人時的表情,要捨棄孩子的感覺,盡可能地呈現卑劣的臉孔,這是重點所在。在學校裡的霸凌行為,也是對於在家無法獲得認可的一種叛逆舉止。

獵豔者

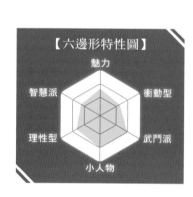

【六邊形特性圖】

魅力
智慧派　　　衝動型
理性型　　　武鬥派
小人物

用帥氣的臉龐騙取信任
利用完就馬上捨棄的女性天敵

CONCEPT

在夜晚的街道上遊蕩的獵豔者。運
用自己的容貌說服女性、擄獲對方
的心，等對方已經沒有利用價值了
就立刻拋棄，持續重複這種行徑的
渣男。因為他的關係而遭遇不幸的
女性不知道有多少……

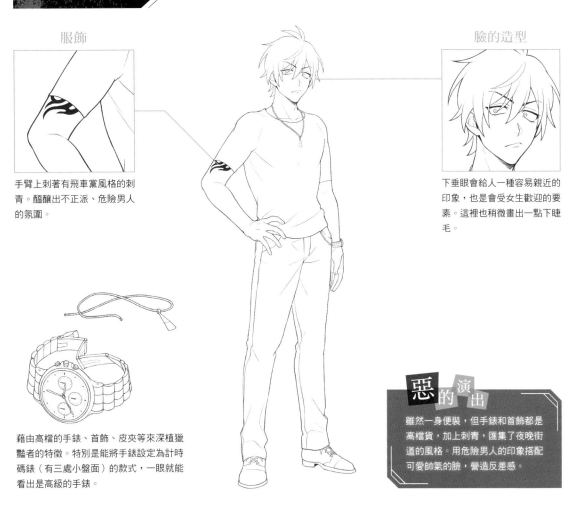

DESIGN

一身便裝、友善地向女性搭話，宛如搭訕的氣氛。雖然面容帥氣，但是可藉由手上的刺青表現出他是屬於夜晚街道的男人。

服飾

手臂上刺著有飛車黨風格的刺青。醞釀出不正派、危險男人的氛圍。

臉的造型

下垂眼會給人一種容易親近的印象，也是會受女生歡迎的要素。這裡也稍微畫出一點下睫毛。

藉由高檔的手錶、首飾、皮夾等來深植獵豔者的特徵。特別是能將手錶設定為計時碼錶（有三處小盤面）的款式，一眼就能看出是高級的手錶。

惡 的 **演出**

雖然一身便裝，但手錶和首飾都是高檔貨，加上刺青，匯集了夜晚街道的風格。用危險男人的印象搭配可愛帥氣的臉，營造反差感。

OTHER

獵豔者之中，有一種類型在日文裡稱為「色戀」，就是和女性建立戀愛關係，然後讓對方為了自己而工作的人。利用女性對愛情的渴望讓她們努力地工作付出，等到賺不了錢了就立刻斷絕聯絡、拋棄對方。

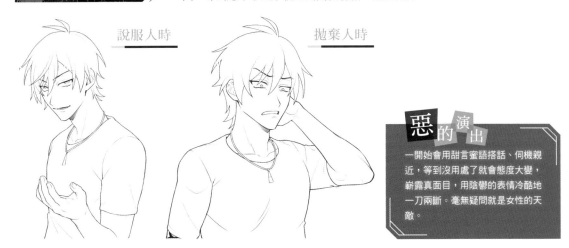

說服人時

拋棄人時

惡 的 **演出**

一開始會用甜言蜜語搭話、伺機親近，等到沒用處了就會態度大變，嶄露真面目，用陰鬱的表情冷酷地一刀兩斷。毫無疑問就是女性的天敵。

黑心商人

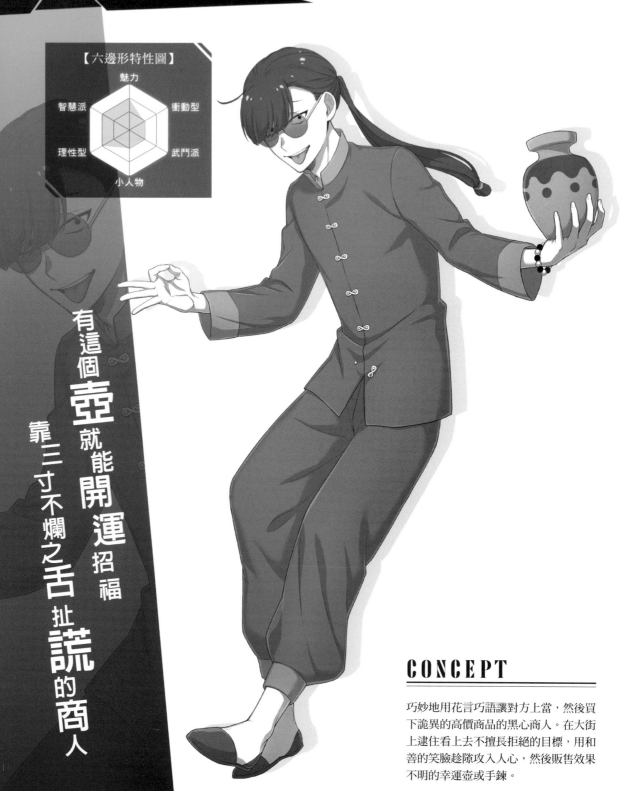

【六邊形特性圖】

魅力

智慧派　　　衝動型

理性型　　　武鬥派

小人物

有這個**壺**就能開運招福
靠三寸不爛之**舌**扯**謊**的商人

CONCEPT

巧妙地用花言巧語讓對方上當，然後買下詭異的高價商品的黑心商人。在大街上逮住看上去不擅長拒絕的目標，用和善的笑臉趁隙攻入人心，然後販售效果不明的幸運壺或手鍊。

DESIGN

要讓他乍看之下就是相當可疑的形象，所以用壞人臉搭配非日常的服裝。設定上因為販售的是詐欺風水商品，所以讓他穿著中華風的服裝，但確確實實就是個日本人。

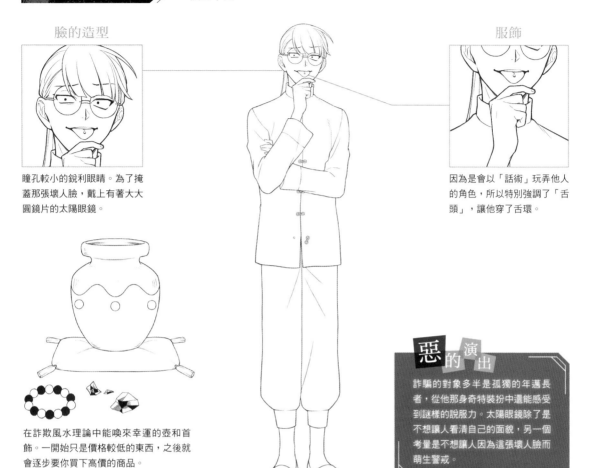

臉的造型

瞳孔較小的銳利眼睛。為了掩蓋那張壞人臉，戴上有著大大圓鏡片的太陽眼鏡。

在詐欺風水理論中能喚來幸運的壺和首飾。一開始只是價格較低的東西，之後就會逐步要你買下高價的商品。

服飾

因為是會以「話術」玩弄他人的角色，所以特別強調了「舌頭」，讓他穿了舌環。

惡的演出

詐騙的對象多半是孤獨的年邁長者，從他那身奇特裝扮中還能感受到謎樣的說服力。太陽眼鏡除了是不想讓人看清自己的面貌，另一個考量是不想讓人因為這張壞人臉而萌生警戒。

OTHER

黑心生意跟詐欺一樣，都必須博取對方的信任。然而，這個角色天生就長了一副壞人臉，所以一直以來都有容易被人提防的困擾……所以無論是太陽眼鏡還是非日常的服裝，或許都是為了避免人們太過注意他的面容。

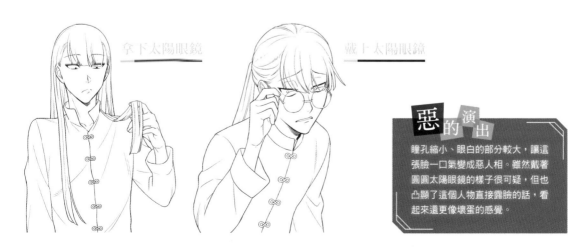

拿下太陽眼鏡

戴上太陽眼鏡

惡的演出

瞳孔縮小、眼白的部分較大，讓這張臉一口氣變成惡人相。雖然戴著圓圓太陽眼鏡的樣子很可疑，但也凸顯了這個人物直接露臉的話，看起來還更像壞蛋的感覺。

黑心企業的社長

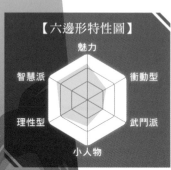

【六邊形特性圖】

魅力
智慧派　衝動型
理性型　武鬥派
小人物

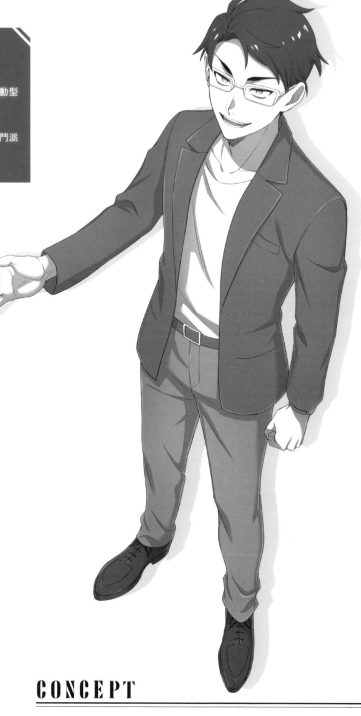

比起人道更以**利益**優先
將錢財視為戀人的**拜金**主義者

CONCEPT

創投企業的年輕社長。為了提高獲利會不擇手段，像是壓榨員工或是經手違法的勾當。相信只有手握重金的人才是勝利者，也會用獻金打通和政治家或大企業之間的關係。

PART 1 惡的想像效果演出法

PART 2 在地下吐商生存的惡

PART 3 潛伏於日常的惡

PART 4 奔出發狂的惡

PART 5 活用與右最符的惡

封面插畫繪製範例

DESIGN

用一身高價商品，確立他創投企業社長的風格。另一方面，不打領帶和穿著牛仔褲這些特徵，也對外顯示他不被既有觀念給束縛，是個抱持嶄新價值觀的現代人士形象。

臉的造型

一眼看過去就是個好青年，但是為他加上看不起人的表情和嘴角抽動似的淺笑。

因為可能會在銀行帳戶留下交易紀錄，所以無法攤在陽光下的金錢流動都仰賴現金交易。

腳上穿著名牌皮鞋，藉此展現自己的層次比周遭人士還要高。

惡的演出

即使做壞事，也一副面不改色的穩重態度是人物的重點。因為認為有錢的自己是勝利組，所以會覺得批判的言論全都是喪家犬的蠢話。

OTHER

因為自尊心很強和傲慢的性格，所以和地位比自己低的對象談生意時，總是一副高高在上的態度。此外，因為手上有錢才能感受到真實感，所以有個鑑賞鈔票的怪癖，會在自己家裡常備大綑的鈔票。

談生意的時候　　　　　　　　鈔票鑑賞

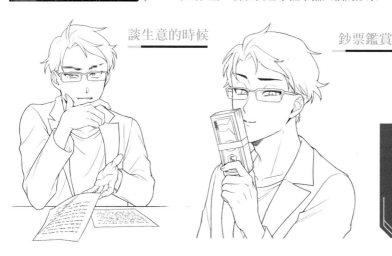

惡的演出

基本上不相信什麼信賴或信用之類的字眼，只有擺在面前的錢財才能看到價值。抱持金錢的價值比人更重要的價值觀，絕對是完完全全可稱之為金錢奴隸的一個角色。

竊賊

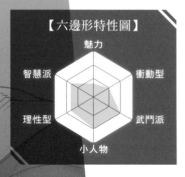

魅力
衝動型
智慧派
武鬥派
理性型
小人物

偷偷摸摸地避人耳目
擅長「開鎖」的小惡徒

CONCEPT

闖進一般民宅偷走財物的小偷，嘴巴周圍的鬍子是其註冊商標。個性謹慎且準備周全，會事先對目標進行調查，用擅長的開鎖技術撬開門窗，悄悄地潛入。

PART 1 惡的眼睛效果畫法

PART 2 在地下社會生存的惡

PART 3 潛伏於日常的惡

PART 4 奪出瘋狂的惡

PART 5 活用難以設定的惡

計面話攫情境範例

DESIGN

從二樓入侵或逃跑時，為了行動方便，選擇穿著伸縮性佳的運動服。此外，為了不要讓人留下印象，設計上走的是不顯眼的樸實風格。

臉的造型

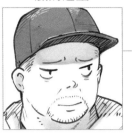

要意識到臉孔的不起眼，並加上宛如人物註冊商標般、繞嘴巴一圈的小偷鬍。

服飾

帽子是為了遮掩臉部的配件。和服裝一樣，盡可能設計成毫無特徵的樸實款式。

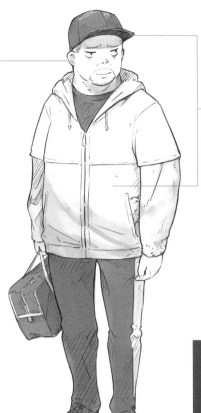

輕量化的尼龍製旅行袋。不會裝滿戰利品，要留下能塞入工作用具和脫下衣服的空間是訣竅所在。

惡的演出

因為是竊賊，為了顯現他小人物的感覺，所以讓容貌雜魚化，體型也有些微胖。只不過，他的運動神經很好，從獨棟屋、公寓到大廈都能入侵。

OTHER

為了不要在現場留下毛髮，帽子之下是剃短的小平頭。此外，探查時會戴上兜帽和口罩，盡可能遮掩自己的臉。如果再加上太陽眼鏡的話，就顯得太可疑了，要謹慎處理這個部分。

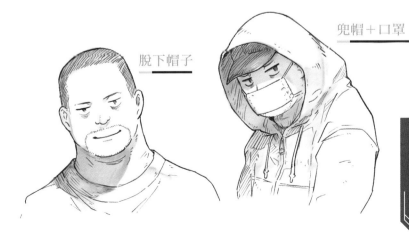

脫下帽子

兜帽＋口罩

惡的演出

不做什麼正經工作，以闖空門來討生活的角色。因此，這輩子都只能在見不得光的情況下過日子。那毫無神采精氣的雙眼，或許表示了對這樣的自己也抱持著憂慮。

討債集團

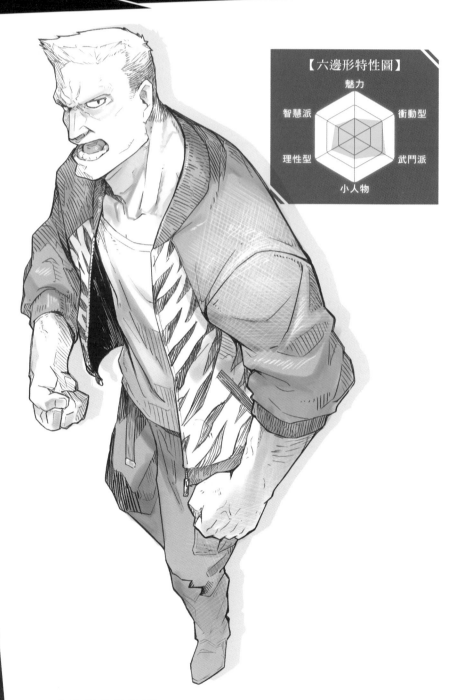

【六邊形特性圖】

- 魅力
- 智慧派
- 衝動型
- 理性型
- 武鬥派
- 小人物

在你把錢還清之前
到天涯海角都會窮追不捨

CONCEPT

地下錢莊的討債者，會登門拜訪沒有還錢甚至還拖延的客戶。擺出一臉兇相來脅迫對方，不光是家裡，甚至連親戚的家或職場都可能找上門，也會採取遊走違法灰色地帶的行動。如果對方逃走，就算是天涯海角都會追上去。

DESIGN

作為討債人士，逼迫和恫嚇也是工作的一環。為了讓對方感受到恐懼，設定為強壯、面目凶狠的男人樣貌。剃短的髮型加上皮外套的衣著打扮，營造出混混風格的視覺感。

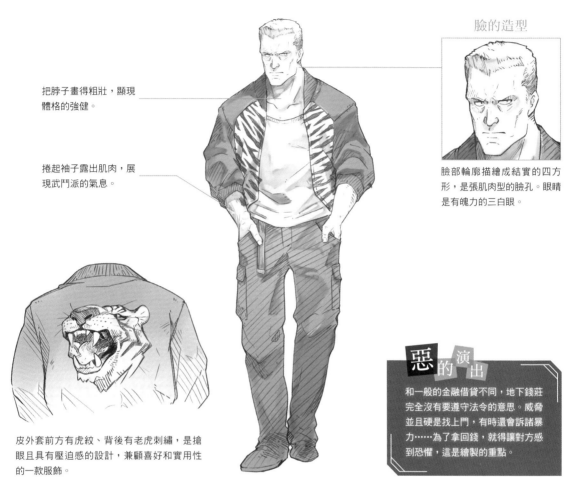

脸的造型

臉部輪廓描繪成結實的四方形，是張肌肉型的臉孔。眼睛是有魄力的三白眼。

把脖子畫得粗壯，顯現體格的強健。

捲起袖子露出肌肉，展現武鬥派的氣息。

皮外套前方有虎紋、背後有老虎刺繡，是搶眼且具有壓迫感的設計，兼顧喜好和實用性的一款服飾。

惡 的 演 出

和一般的金融借貸不同，地下錢莊完全沒有要遵守法令的意思。威脅並且硬是找上門，有時還會訴諸暴力……為了拿回錢，就得讓對方感到恐懼，這是繪製的重點。

OTHER

對於要應付難纏欠款人的討債者而言，讓對方覺得恐怖害怕是很重要的。為此，展開脅迫時強化讓人感受到「憤怒」情緒的表情是關鍵所在。可以眉間皺起、張口怒斥這類動作來表現。

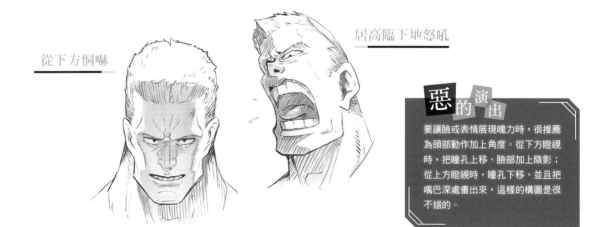

居高臨下地怒吼

從下方恫嚇

惡 的 演 出

要讓臉或表情展現魄力時，很推薦為頭部動作加上角度。從下方瞪視時，把瞳孔上移、臉部加上陰影；從上方瞪視時，瞳孔下移、並且把嘴巴深處畫出來，這樣的構圖是很不錯的。

詐欺的靈媒師

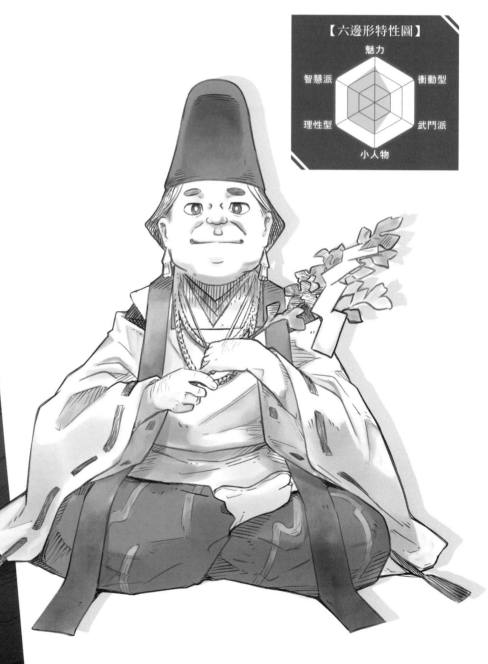

【六邊形特性圖】

魅力

智慧派　　　　衝動型

理性型　　　　武鬥派

小人物

煽動不安以騙取金錢的靈異商法詐欺

CONCEPT

藉由假的靈能力或超能力，趁隙潛入渴望救贖的人們內心的惡徒。刻意使用誇大的服裝和道具，讓人相信自己的能力貨真價實，隨意進行一些儀式和祈禱，以騙取信眾大量的財物。

DESIGN

使用以神道教、佛教為基礎，融合許多宗教後原創的靈媒術法。服裝是以神職裝束的狩衣和烏帽子為基底來變化，讓它們更加浮誇。

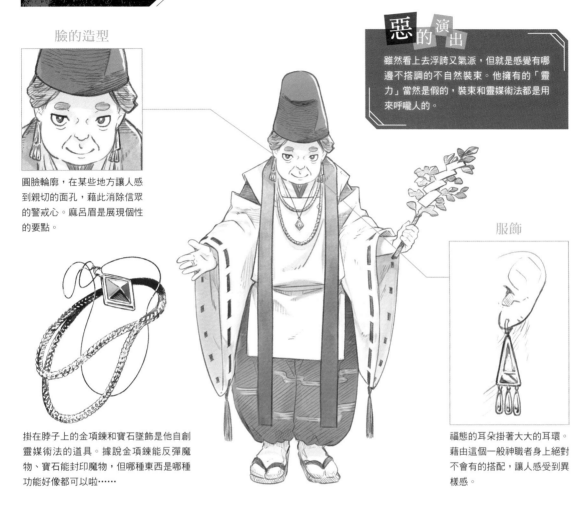

臉的造型

圓臉輪廓，在某些地方讓人感到親切的面孔，藉此消除信眾的警戒心。麻呂眉是展現個性的要點。

掛在脖子上的金項鍊和寶石墜飾是他自創靈媒術法的道具。據說金項鍊能反彈魔物、寶石能封印魔物，但哪種東西是哪種功能好像都可以啦……

惡 的 演 出

雖然看上去浮誇又氣派，但就是感覺有哪邊不搭調的不自然裝束。他擁有的「靈力」當然是假的，裝束和靈媒術法都是用來呼嚨人的。

服飾

福態的耳朵掛著大大的耳環。藉由這個一般神職者身上絕對不會有的搭配，讓人感受到異樣感。

OTHER

施展降靈術，代替已故之人發聲，幫人驅除附在身上的惡靈的靈媒師。當然，實際上根本就沒有這麼一回事。因為要趁隙潛入狀態低落之人的內心，然後欺騙他們，所以自信滿滿地進行恫嚇的表情是描繪時的重點。

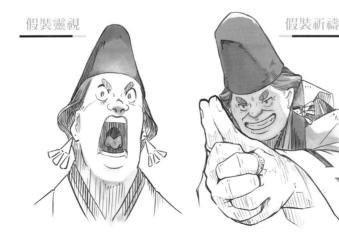

假裝靈視

假裝祈禱

惡 的 演 出

「你被惡靈附身了」這種話通常是不會被相信的。但若是誇大又一臉認真地演出一番好戲，不免會讓人心想「該不會……」。他就是靠演員等級的演技來誘使人相信的。

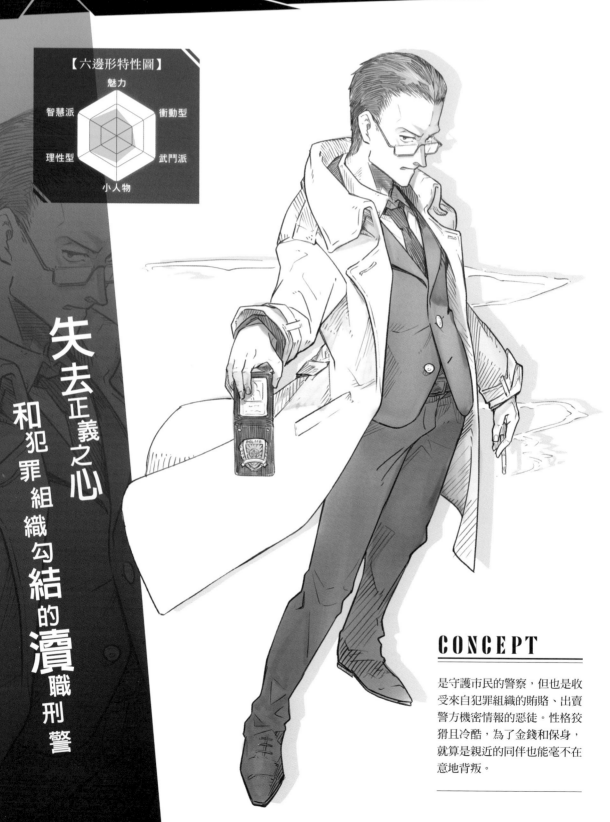

黑心警官

【六邊形特性圖】

魅力
智慧派　　衝動型
理性型　　武鬥派
小人物

失去正義之心和犯罪組織勾結的瀆職刑警

CONCEPT

是守護市民的警察,但也是收受來自犯罪組織的賄賂、出賣警方機密情報的惡徒。性格狡猾且冷酷,為了金錢和保身,就算是親近的同伴也能毫不在意地背叛。

DESIGN

進行犯罪搜查的時候，為了不要暴露警察的身分，所以穿著便服而不是制服。身穿端正的西裝，一眼看去就是個認真的人物，因此他的反差會是塑造的要點。

臉的造型

臉的輪廓較長，感覺能看到骨頭線條。賦予他冷漠又神經質的印象。

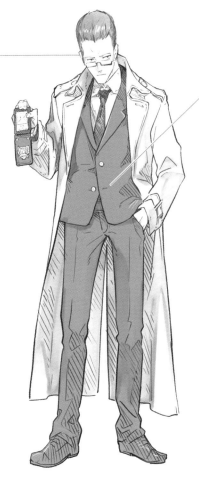

服飾

貫徹「西裝外套最下面的釦子不扣」的「unbutton manner」可窺見他一絲不苟的性格。

警察手冊不只是身分的證明，也是被譽為正義之心憑證的道具。然而，拿到這證件時的意義，已經消失很久了。

惡的演出

是逮捕犯罪者的刑警，同時自己也是犯罪的惡人。平時為了不要讓惡行敗露，總是扮演一個不起眼的認真男子，但是眼神的冷酷是無法隱藏的。

OTHER

讓他戴上眼鏡可以增加角色的知性形象，但也跟遮掩面孔的面具有類似的效果。特別是在插畫的表現中，讓雙眼隱藏在鏡片之後的做法，能夠呈現出無法看透表情的毛骨悚然感。

隱藏雙眼①

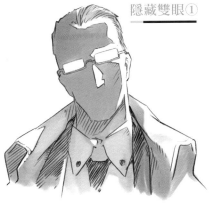

隱藏雙眼②

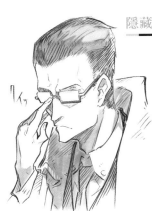

惡的演出

做了貪污等違法行為的人，總是會擔心事情曝光而懷抱不安。有句俗話叫「眉目傳情勝於口」，所以藉由遮掩自己的眼睛，盡可能地不讓自己心中的本意見光。

明哲保身的老師

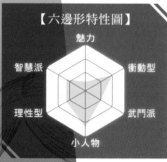

【六邊形特性圖】

魅力
智慧派　　　衝動型
理性型　　　武鬥派
小人物

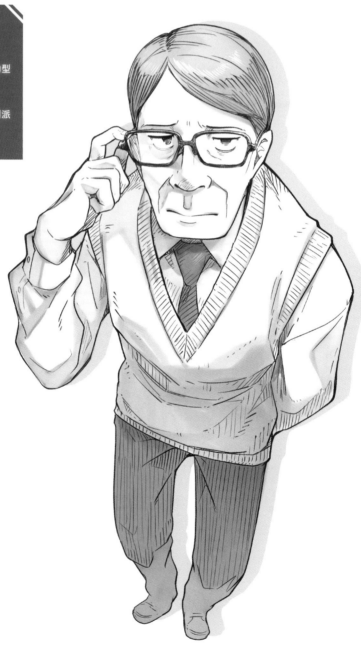

逃避責任是處世之道
無法信賴的教育者

CONCEPT

即使學校內發生狀況也不會認真去處理，為了保護自己周全，會捨棄學生、隱蔽真相的卑劣人物。因此，雖然自尊心很強，但是在學生間完全沒有人望，經常顯得很焦躁。

PART
1
惡的服裝效果與穿法

PART
2
在檯下誕生存的惡

PART
3
潛伏於日常的惡

PART
4
突出風在的惡

PART
5
活用舞台般的惡

惡的插畫繪製神話

DESIGN

繪製時要意識到不起眼的中年男性樣貌，服裝也是樸素的 POLO 衫、針織背心、休閒褲以及休閒鞋等缺乏個性的視覺印象。眼鏡後面的雙眼毫無正氣，總是散發出陰沉的氣場。

臉的造型

鼻子兩旁延伸的法令紋很明顯，臉部輪廓也加上皺紋。

服飾

夾在腰際的點名簿，是個一眼就能看出這個人物是老師的道具。

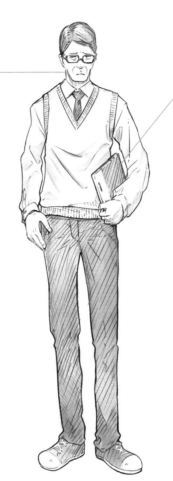

學生不會用名字稱呼，而是用「眼鏡仔」這種輕蔑的綽號。

惡的演出

雖然從事教職，但是毫無理念或理想，基本上對自己的工作完全不熱衷。因此也不會受學生歡迎，總是一臉自卑的表情。

OTHER

會成為老師只是因為想要穩定的工作，根本不存在對於教育和工作的愛或關心。因此，即使學生發生問題了，他不會先想到學生，而是保護自己為優先。自尊心很強，有時也會瞧不起學生。

惡意的臉

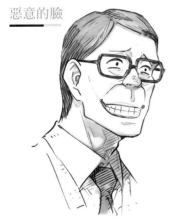

難堪的臉

惡的演出

學校內發生霸凌或竊案，他也不會為了解決而行動，反倒會因為在意自己的評價，採取大事小事都化無的方式。甚至也會威脅身為受害者的學生，此時顯露出來的表情，正是這個角色的「惡」之所在。

貪污政客

魅力
智慧派
衝動型
理性型
武鬥派
小人物

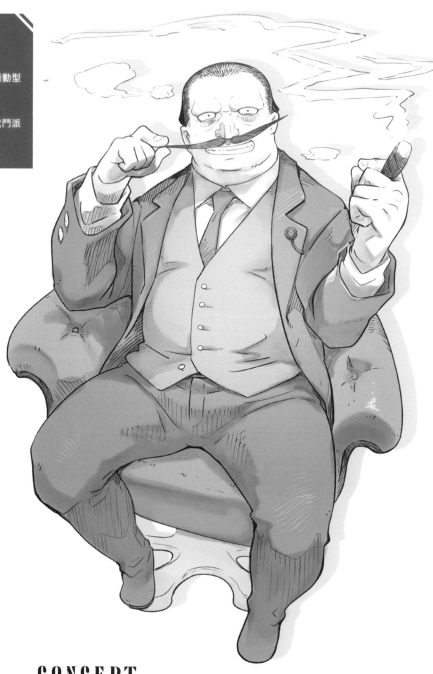

疏通**賄賂**是理所當然的
腐敗政治所**孕**育的滿滿**油水**

CONCEPT

政治和金錢存在著斷也斷不開的關係，不從事正當的政治活動，反倒貪求利益和權力的貪污政客，對一般大眾而言是無法饒恕的存在。是個總是一身高級的西裝，用以炫耀自身地位的角色。

DESIGN

憑藉收受大量賄賂中飽私囊的行為，在他的體型上也有所體現。熱愛地位、名譽和金錢，穿上高級西裝誇耀自己的權力。同時他也是個狡詐的老狐狸，為了維持權力，擅長疏通打點，招待也是他的拿手專長。

臉的造型

滿是肥肉的臉上蓄著氣派的凱薩鬍。雙眼下的黑眼圈是肥胖造成的不健康表現。

服飾

衣領上的議員徽章閃閃發光。為了誇耀自己的地位，經常戴著它四處亮相。

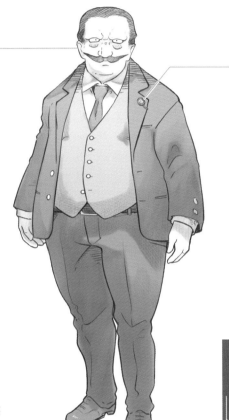

經常把高級雪茄和雪茄盒帶在身上。是英國進口商直接送來的講究商品。

惡的演出

左右兩端都往上翹的凱薩鬍。過去德意志帝國皇帝會蓄這種鬍子，所以也是象徵著權力的標誌。

OTHER

對他來說，每天的工作並不是靠政治讓人們的生活過得更富足，而是守護自己的利益和權力。表面上對外擺出一副為了民眾鞠躬盡瘁的模樣，實際上他根本就瞧不起社會大眾。

盤算著什麼的臉

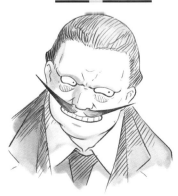

驕傲的臉

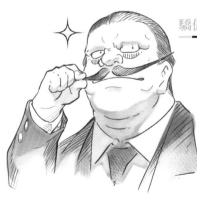

惡的演出

因為總是要保護自己的立場，所以會毫不遲疑地處理妨礙自己的人，並且想辦法抹除對自己不利的醜惡事實。很在意自己象徵權力的鬍子，保養修整是不可欠缺的。

擁有兩面性（反差）的反派

第一眼看上去是好人，實際上卻是極惡壞蛋，或者是和其相反的反差，這些都是提升角色魅力的要素。請嘗試將根據外觀得來的印象以及完全相反的性格，藉由表情來描繪出來吧。

外觀得來的印象

內心的表情

感覺溫柔
帶著柔和微笑的上班族男性。乍看之下是個好人……

恐怖
本性是傲慢且看不起他人的性格。會逼迫別人，要他人照自己的意思去做。

感覺恐怖
銳利的目光、嘴角下垂，以及感覺難以相處的氛圍……

溫柔
其實是穩重又溫柔的性格。是喜歡和人談話、笑容很有魅力的個性。

滲出瘋狂的惡

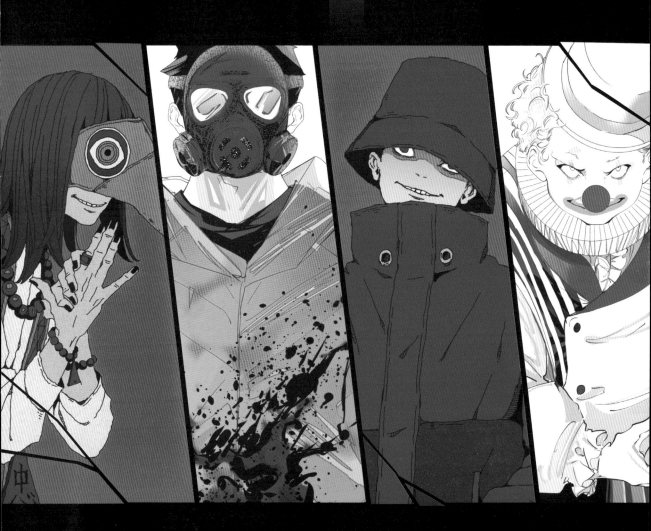

毫無人性的怪物們

瘋狂科學家

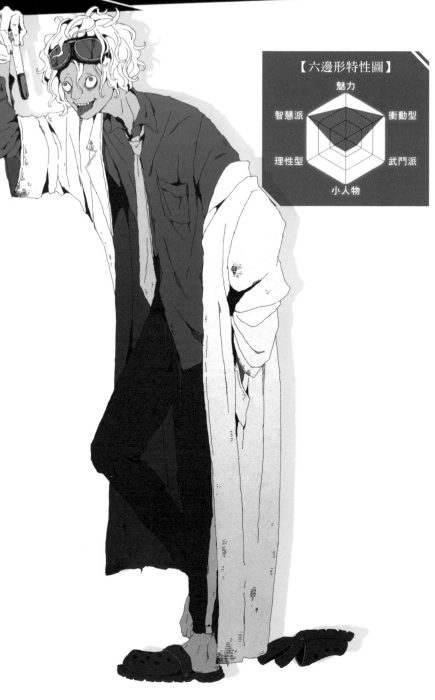

【六邊形特性圖】

魅力

智慧派　　衝動型

理性型　　武鬥派

小人物

超乎常人的頭腦與瘋狂渾身欲望的天才科學家

CONCEPT

快樂地沉浸在自己的研究之中的科學家。以「自己感到興奮」為原則，研究、開發驅除害蟲的機器到破壞大腦的藥品等等。屢屢進行毫無倫理規制、非人道的研究……

DESIGN

為了要表現精神瘋狂的怪人感，讓他駝背，再加上沒有對焦的雙眼，以及白袍下的襯衫搭配針織長褲、拖鞋等不協調的服裝風格。纖細的身形也能展現讓人不寒而慄的感覺。

臉的造型

經常睡眠不足，所以用藥來保持清醒，因此黑眼圈非常重，視線也無法對焦。

已經是報廢品的破爛蛙鏡。單純只是用來當作髮帶使用。

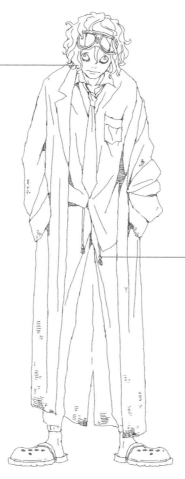

服飾

為了讓他有散漫的感覺，所以衣冠不整。描繪出褲頭繩不均等地垂下等部分，是可以多加留意的細節。

裝著顏色奇怪的液體、飄出危險氣味的燒瓶和試管。在研究室裡面放了很多類似的東西。

惡的演出

除了研究外的生活完全放著不管，所以無論是襯衫還是領帶都給人連穿好幾天的不乾淨印象。皺巴巴的白袍上也到處都是污垢。

OTHER

雖然他自己本身是沒有惡意的，但是因為過度熱衷研究和實驗，讓他喪失了道德倫理觀念。因為實驗的關係總是睡眠不足，甚至過度集中到都翻白眼了。相對的，獲得成功時的快感也是無法計量的。

實驗失敗

實驗成功

惡的演出

實驗失敗的話就會變得像是廢人一樣，就算髒到蒼蠅都繞著腦袋飛了還是繼續思索著失敗的原因。如果成功了就會換上一臉恍惚的神情，還有咬著自己手指的怪癖。這是常人無法理解的執著。

PART 1 迷的視覺效果來營造法
PART 2 在地下討算生存的惡
PART 3 潛伏於日常的惡
PART 4 滲出瘋狂的惡
PART 5 活用兩者設定的惡
封面插畫繪製範例

隨機殺人魔

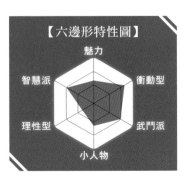

【六邊形特性圖】

魅力

智慧派　　　　　　衝動型

理性型　　　　　　武鬥派

小人物

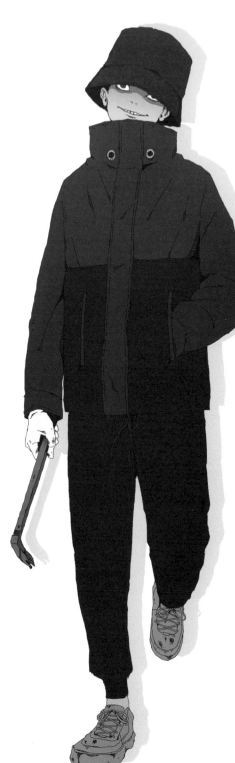

在夜晚的街道揮舞凶器
真面目不明的超危險人物

CONCEPT

拿著作為凶器的鐵撬走在路上，就好像把包包背在肩膀上那樣自然，然後用宛如打招呼的態度攻擊人的無差別隨機殺人魔。喜歡看到他人恐懼的表情，為了滿足自己的暴戾目的，會一邊露出淺笑、一邊在夜晚的街道上徘徊，尋找下一個獵物。

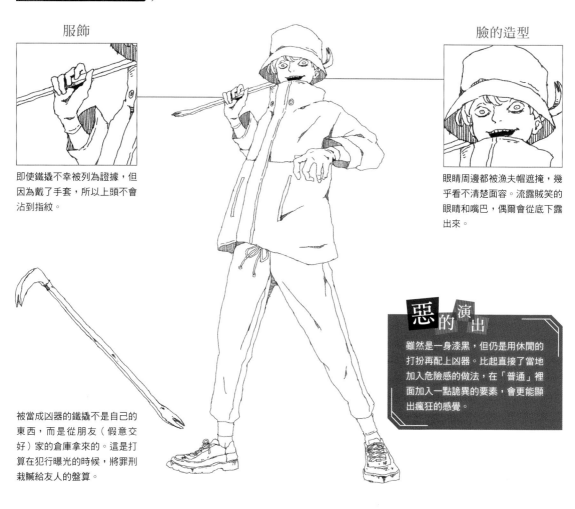

DESIGN

漁夫帽、登山外套、休閒褲都全部統一成黑色。因為容易融入黑夜、犯案後的髒污比較不明顯，所以才會是這身打扮。只有手套刻意設定成白色，是為了讓手中的鐵撬更顯眼。

服飾

即使鐵撬不幸被列為證據，但因為戴了手套，所以上頭不會沾到指紋。

被當成凶器的鐵撬不是自己的東西，而是從朋友（假意交好）家的倉庫拿來的。這是打算在犯行曝光的時候，將罪刑栽贓給友人的盤算。

臉的造型

眼睛周邊都被漁夫帽遮掩，幾乎看不清楚面容。流露賊笑的眼睛和嘴巴，偶爾會從底下露出來。

惡的演出

雖然是一身漆黑，但仍是用休閒的打扮再配上凶器。比起直接了當地加入危險感的做法，在「普通」裡面加入一點詭異的要素，會更能顯出瘋狂的感覺。

OTHER

讓人畏懼的隨機殺人魔，真面目卻是平時品學兼優的少年。成績優異、容貌端正，給人的印象也是經常被長輩和後輩們傾慕憧憬的存在，然而他的本性卻是個看不起身邊人們的自戀者。

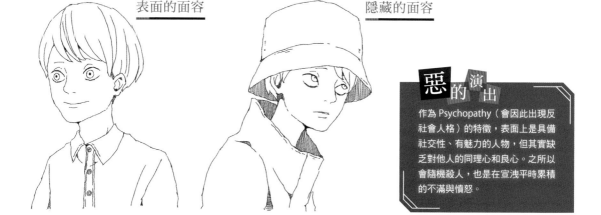

表面的面容

隱藏的面容

惡的演出

作為 Psychopathy（會因此出現反社會人格）的特徵，表面上是具備社交性、有魅力的人物，但其實缺乏對他人的同理心和良心。之所以會隨機殺人，也是在宣洩平時累積的不滿與憤怒。

PART 1 惡的視覺效果營造法

PART 2 在地下社會生存的惡

PART 3 相伏於日常的惡

PART 4 滲出瘋狂的惡

PART 5 活用無自覺設定的惡

打造插畫繪製範例

新興宗教的教主

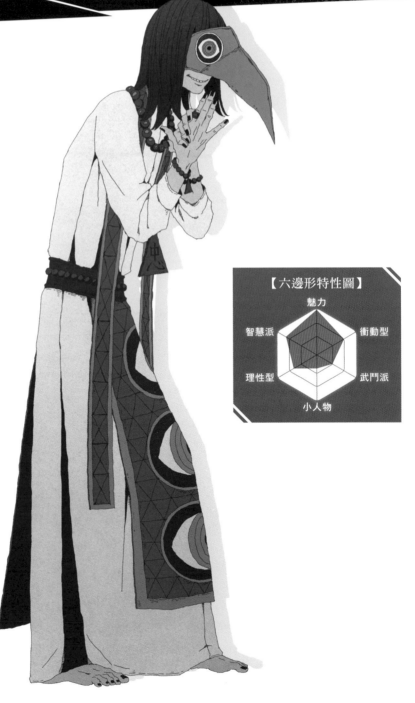

宣揚**新**興神明的教誨
神聖又危險的指**導**者

【六邊形特性圖】

```
              魅力
智慧派              衝動型

理性型              武鬥派
              小人物
```

CONCEPT

充滿謎團的新興宗教團體的教主。平時都穿戴奇特的面具和服裝，實際的面貌和年齡等細節資訊都是一概不明。是文靜且陰鬱的人物，會對信眾進行洗腦，強迫他們參與洋溢瘋狂氣息的儀式。

PART 1 惡的腳狀效果整過方

PART 2 在地下吐露生存的恶

PART 3 轉狀於日常的惡

PART 4 滲出瘋狂的惡

PART 5 運用詭計設下的陷阱

徹底掌握揭發案例

DESIGN

重複採用幾何學圖案＋生物肉體的一部分（眼睛、手腳、臟器等）的詭異衣著風格。光是靠這套打扮，就能醞釀出新興宗教的那種怪異氛圍。

臉的造型

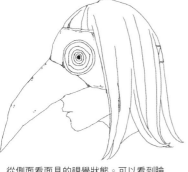

以鳥喙為造型、幾乎覆蓋整張臉的面具。藉由遮掩面容，展現出非人類的神祕感。

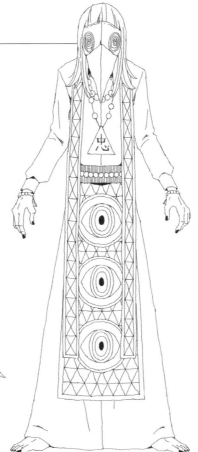

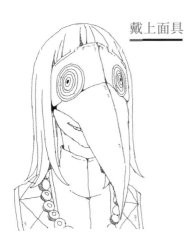

從側面看面具的視覺狀態。可以看到臉的下半部。

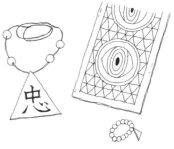

三角形和圓形圖案不斷重複的花紋。這種地方的堅持，會助長因為信仰而脫離現實的不協調感。

惡的演出

面具到服裝那一連串的「眼睛」不分東西方，自古以來就被運用在宗教的意象中。彷彿能看透一切的眼睛，也意味著正在監視著信徒。

OTHER

鳥類在各式各樣的宗教中都被視為神的使者或引導人類的動物。戴上那樣的鳥類面具後，教主也作為引導信眾的神明代言人，向廣大群眾闡明神的教誨。就算那些說法都是為了滿足教主私慾的謊言……

戴上面具　　　　　　拿下面具

惡的演出

面具下的面容也施以奇特的化妝。化妝原本就被視為是為了除魔而採取的手法，基於這個起源，這在新興宗教內也被視為儀式的一環。然而，其實真正的理由只是不想讓人看到自己的真面目而已。

99

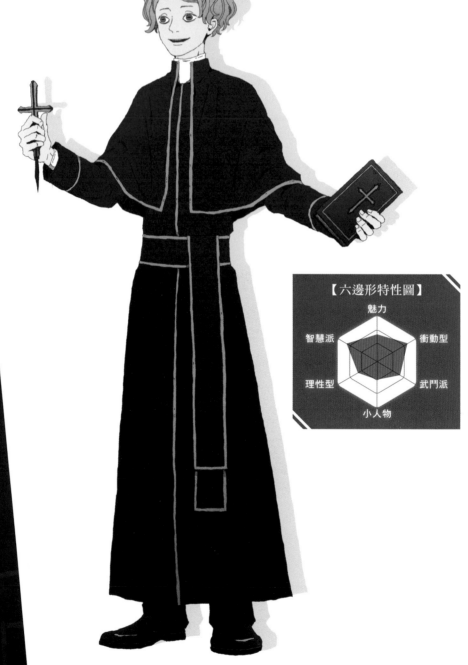

對「罪惡」揮下正義的鐵鎚 神明教誨的代言者

【六邊形特性圖】

魅力

智慧派　　　　衝動型

理性型　　　　武鬥派

小人物

CONCEPT

第一眼看上去是虔誠的神職人員，給人的印象也是個人格高尚的人。只不過，他的本性是基於扭曲的正義感、希望對違背神明教誨的人們都予以定罪的激進派。而且無論做了什麼殘酷的行為，也絲毫不會質疑自己的正義。

DESIGN

因為是侍奉神的神職人員，所以服裝是以法衣為設計意象，添加了腰帶與垂帶。總是掛著親切的笑容、拿著十字架和聖經，四處去宣揚正義以及神所賜予的愛。

臉的造型

瞳孔選擇橫長形的羊眼睛樣式，表現出異於常人的瘋狂感。此外，羊也具備了祭品的意涵。

總是帶在身邊的大十字架是信仰的象徵。然而，十字架的底部卻藏有刀子，有時會對違背神之教誨的人施以制裁。

服飾

法衣為立領的款式，裡面有被稱為羅馬領、在脖子後方固定的寬領子。

惡 的 演 出

宛如羊的眼睛，加上帶著藏有刀的十字架四處宣教，塑造出帶有瘋狂感的人物。盲信的信仰心讓他無法接受除此之外的一切思想，還會將其視為惡魔，予以排除。

OTHER

對於信徒來說，神就是唯一的存在，他毫無質疑地信奉這樣的教義。因此，面對和自己一樣信仰神的人就會溫柔地奉獻無償的愛；如果不是同道中人，就會給他們極度嚴厲的懲戒。

對同胞們的笑容　　　對背棄者們的憤怒

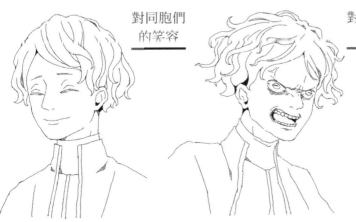

惡 的 演 出

這是擁有兩面性的角色，不管是哪一邊都是他的真實面貌。他把對信奉之神的信仰視為行動方針，因此無論是關愛他人的和善情感，還是憎恨背棄信仰者、甚至傷害他們的行徑，其實並無矛盾。即使這樣會奪去對方的性命……

破戒僧

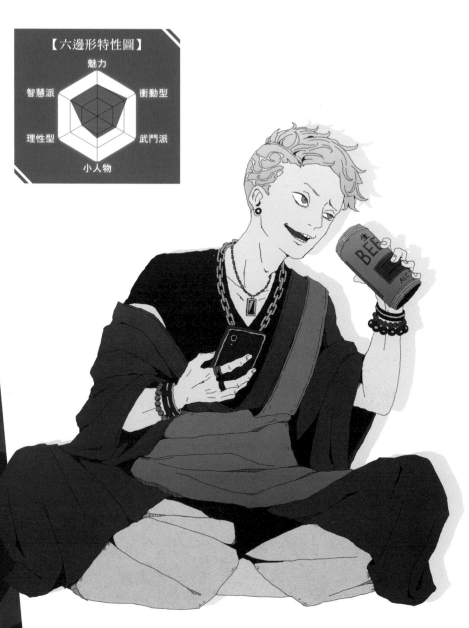

【六邊形特性圖】

魅力
智慧派　　　衝動型
理性型　　　武鬥派
小人物

108個煩惱的群聚
享樂主義的惡質僧侶

CONCEPT

雖然是屬於宗教性的工作，但完全沒有想遵守戒律的破戒僧。愛好享樂的天性，讓他無論是菸酒、女人或賭博都沾上了，有時也會沉溺於違法的不良娛樂之中。是為了錢財，連佛祖都能利用的惡質僧侶。

PART
1
PART
2
PART
3
PART
4
滲出瘋狂的惡
PART
5

DESIGN

雖然穿著袈裟，但是穿的方式很不正經，還穿戴了華麗的首飾之類的東西，賦予華麗衣著感的設計。與僧侶清貧的印象完全相反，自由地滿足對時尚的欲望。

臉的造型

不僅沒有剃髮，還讓它留長，甚至還做了大膽的刻髮樣式。眼神銳利，給人一種品行不良的印象。

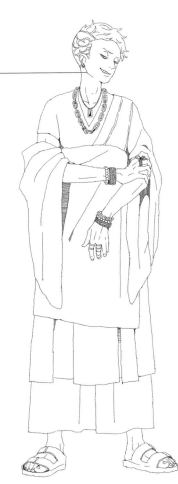

香菸和刻有廠牌的高級防風打火機是他的隨身配件。除此之外，應該是受戒律規範的酒類也是稀鬆平常地照喝不誤。

戒指、手鍊、鍊條項鍊等，配戴的都是框啷作響、大尺寸又搶眼的款式。

惡的演出

完全不具備信奉佛陀的心或拯救眾生的心。穿著也是完全沒有意圖掩飾自己毫無守戒打算的風格。這是藐視佛道的表現。

OTHER

為了「遠離俗世」這層意義，僧侶會進行剃髮。他在修行的時代雖然也這麼做過，但因為本性還是完完全全陷入了俗世的泥沼，所以結束修行後就立刻換一個搶眼的髮型。

短髮　　　　　　　　　僧侶頭

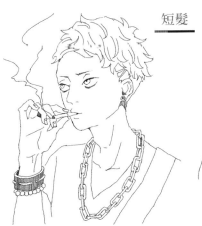

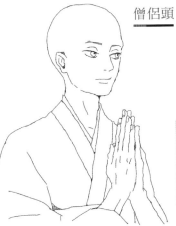

惡的演出

感覺上，或許他在修行的階段也是有拿出認真僧侶該有的樣子。只不過，或許那也只是暫時扮演的樣貌罷了。

連續殺人魔

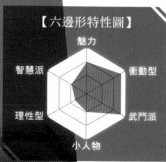

魅力
智慧派　衝動型
理性型　武鬥派
小人物

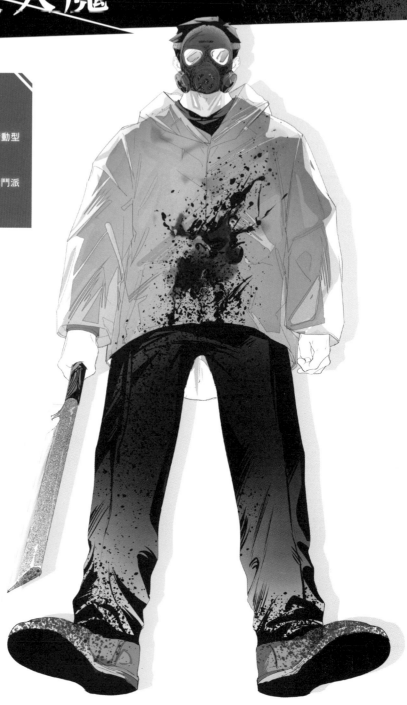

遇上的話就**萬**事休矣!?瘋狂的連續**殺**人**魔**

CONCEPT

手持柴刀攻擊人的殺人魔。設定印象是會在 B 級恐怖電影中登場，高大、擁有怪物般怪力的男人。犯案時會用面具遮住臉，呈現出真面目和表情都不明的詭譎氣氛。

DESIGN

接連用柴刀襲擊他人，真面目不明的凶惡殺人魔。異於常人的巨大身軀，加上防毒面具和雨衣，以這種異樣的風貌，表現出讓遇見的人都留下強烈的衝擊感以及駭人的瘋狂感受。

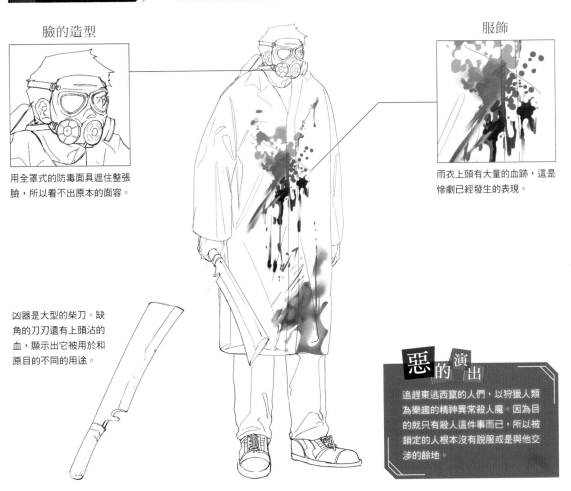

臉的造型

用全罩式的防毒面具遮住整張臉，所以看不出原本的面容。

凶器是大型的柴刀。缺角的刀刃還有上頭沾的血，顯示出它被用於和原目的不同的用途。

服飾

雨衣上頭有大量的血跡，這是慘劇已經發生的表現。

惡 的 演 出

追趕東逃西竄的人們，以狩獵人類為樂趣的精神異常殺人魔。因為目的就只有殺人這件事而已，所以被鎖定的人根本沒有說服或是與他交涉的餘地。

OTHER

防毒面具下的真面目，是有大量的胎記，或者是留下火災燒傷痕跡的臉孔。不管哪一種都會覺得自己的容貌很醜陋，因此戴上面具隱藏真面目，此外也有隱藏自己心理情結的作用。

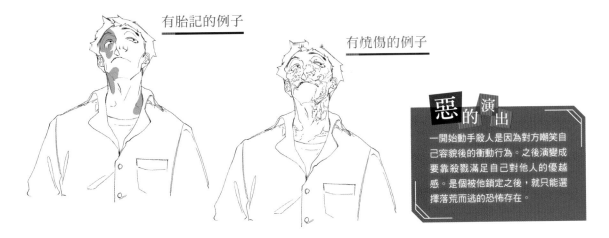

有胎記的例子

有燒傷的例子

惡 的 演 出

一開始動手殺人是因為對方嘲笑自己容貌後的衝動行為。之後演變成要靠殺戮滿足自己對他人的優越感。是個被他鎖定之後，就只能選擇落荒而逃的恐怖存在。

小丑

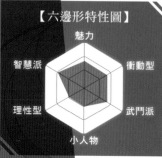

【六邊形特性圖】

- 魅力
- 智慧派
- 衝動型
- 理性型
- 武鬥派
- 小人物

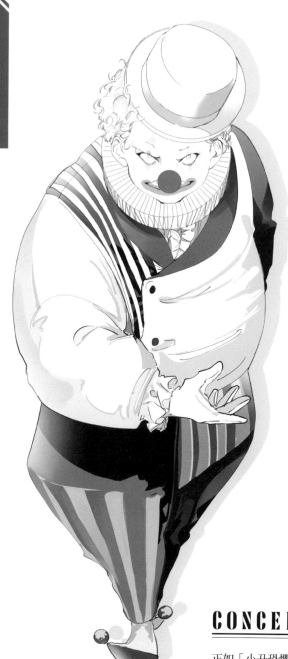

演出的是喜劇，還是悲劇呢？讓人毛骨悚然的微笑表演者

CONCEPT

正如「小丑恐懼症」字面上的意義，這是對原本應該是喜劇演員的小丑感到恐懼的現象。這裡設定的小丑喜愛天真無邪地傾慕自己的孩子、卻又憎恨著長大後心靈變汙濁的大人。

DESIGN

流淚眼睛搭配開懷笑容妝容的小丑。會以滑稽的舉動逗得觀眾哈哈大笑，然而那只是演技而已。在那濃妝的背後到底是什麼樣的表情，沒有任何人知曉。懸疑的恐怖感也從中孕育而生。

服飾

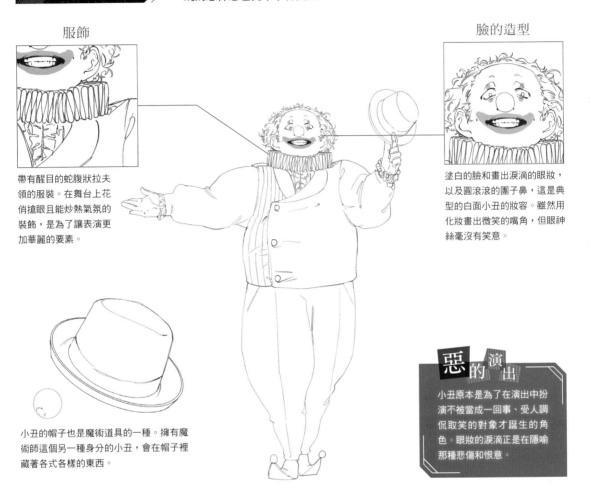

帶有醒目的蛇腹狀拉夫領的服裝。在舞台上花俏搶眼且能炒熱氣氛的裝飾，是為了讓表演更加華麗的要素。

小丑的帽子也是魔術道具的一種。擁有魔術師這個另一種身分的小丑，會在帽子裡藏著各式各樣的東西。

臉的造型

塗白的臉和畫出淚滴的眼妝，以及圓滾滾的團子鼻，這是典型的白面小丑的妝容。雖然用化妝畫出微笑的嘴角，但眼神絲毫沒有笑意。

惡的演出

小丑原本是為了在演出中扮演不被當成一回事、受人調侃取笑的對象才誕生的角色。眼妝的淚滴正是在隱喻那種悲傷和恨意。

OTHER

這個小丑面對孩童時會很親切地應對，透過讓孩子們開心這件事可以感受到喜悅。但是，對於那些看不起自己、嘲笑自己的大人，則是抱持著悲傷和恨意，有時會因此讓他動念施以暴行……

面對大人

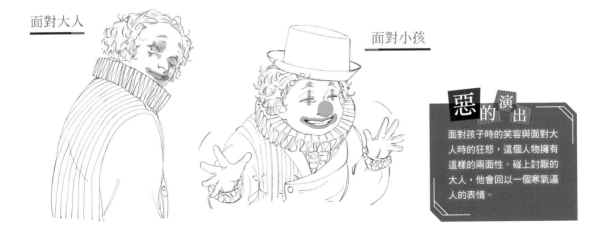

面對小孩

惡的演出

面對孩子時的笑容與面對大人時的狂怒，這個人物擁有這樣的兩面性。碰上討厭的大人，他會回以一個寒氣逼人的表情。

獨裁者

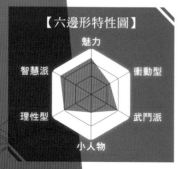

【六邊形特性圖】

- 魅力
- 衝動型
- 武鬥派
- 小人物
- 理性型
- 智慧派

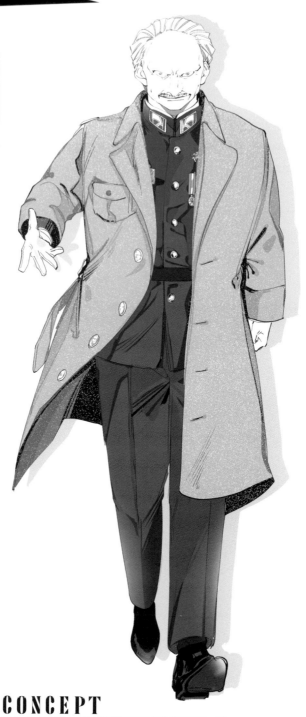

用**恐**怖和**權**力進行**支**配的**暴政**者

CONCEPT

絕對不允許有忤逆自己的人事物，施行獨裁政治的絕對權力者。用恐怖統治束縛著國民，另一方面也是演講的高手，擅長用肢體語言和掌握人心的說話術煽動眾人的情緒，讓事情朝著對自己有利的局面推進。

DESIGN

藉由整肅實施恐怖政治的領導者。然而，這不是為了滿足私慾，而是為了實現理想或理念。以象徵崇高地位和功績的軍服展現威嚴風格，站得直挺挺的姿勢也顯示了他強韌的精神力。

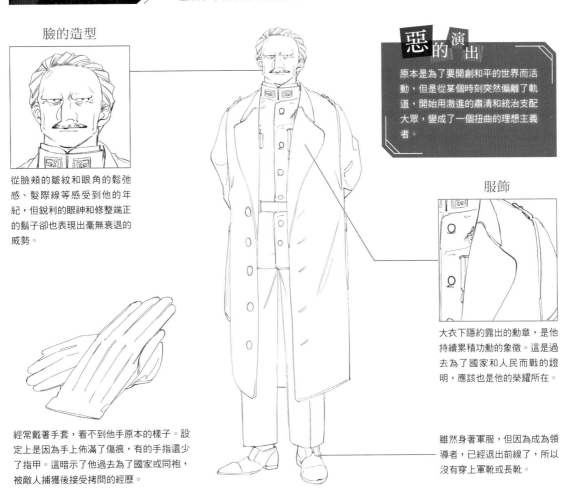

臉的造型

從臉頰的皺紋和眼角的鬆弛感、髮際線等感受到他的年紀，但銳利的眼神和修整端正的鬍子卻也表現出毫無衰退的威勢。

惡的演出

原本是為了要開創和平的世界而活動，但是從某個時刻突然偏離了軌道，開始用激進的肅清和統治支配大眾，變成了一個扭曲的理想主義者。

服飾

大衣下隱約露出的勳章，是他持續累積勳的象徵。這是過去為了國家和人民而戰的證明，應該也是他的榮耀所在。

經常戴著手套，看不到他手原本的樣子。設定上是因為手上佈滿了傷痕，有的手指還少了指甲。這暗示了他過去為了國家或同袍，被敵人捕獲後接受拷問的經歷。

雖然身著軍服，但因為成為領導者，已經退出前線了，所以沒有穿上軍靴或長靴。

OTHER

是讓廣大人民受苦的「惡」，同時也是擁有高度魅力的人物。有憎恨他的人存在，但也有一批信奉他的人。這是因為他的所作所為並非只是基於個人私慾，而是為了自己所相信的正義和和平而戰。

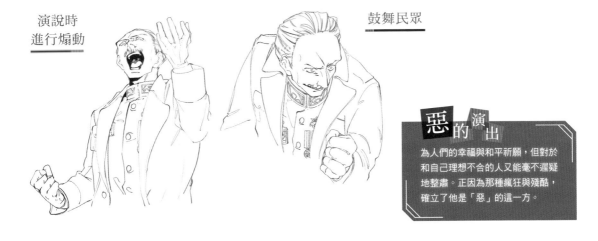

演說時進行煽動

鼓舞民眾

惡的演出

為人們的幸福與和平祈願，但對於和自己理想不合的人又能毫不遲疑地整肅。正因為那種瘋狂與殘酷，確立了他是「惡」的這一方。

戰鬥狂

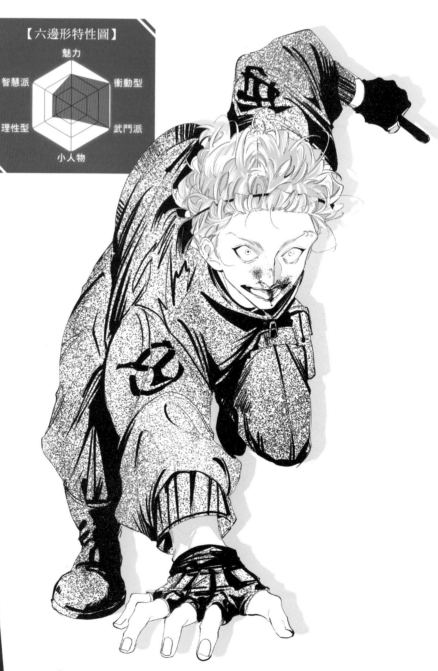

【六邊形特性圖】

魅力
智慧派　　衝動型
理性型　　武鬥派
小人物

渴求的只有**戰鬥**
宛如野**獸**般的**戰鬥**狂熱者

CONCEPT

熱愛和強者戰鬥，因而無視社會常理和道德倫理觀念的狂戰士。情緒起伏很激烈，完全感受不到理性和知性。熱衷於能夠直接體認到以性命相搏是何種感受的近身戰。

PART
1
惡的視覺效果與塑造法

PART
2
在地下社會生存的惡

PART
3
料伏於日常的惡

PART
4
滲出瘋狂的惡

PART
5
活用舞台設定的惡

打造插畫的繪製範例

DESIGN

非常喜愛戰鬥的他，過去一直作為渴望戰場的傭兵於各地漂泊。比起理性更忠於本能、比起人類更接近野獸，因為是擁有這種精神面的人物，所以在他的外貌上也結合了野性的要素。

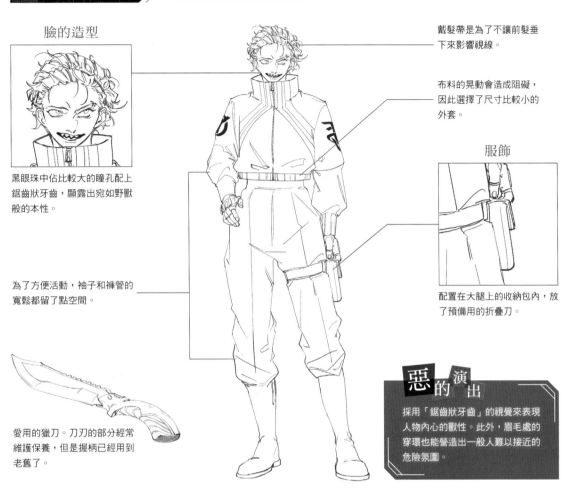

臉的造型

黑眼珠中佔比較大的瞳孔配上鋸齒狀牙齒，顯露出宛如野獸般的本性。

為了方便活動，袖子和褲管的寬鬆都留了點空間。

愛用的獵刀。刀刃的部分經常維護保養，但是握柄已經用到老舊了。

戴髮帶是為了不讓前髮垂下來影響視線。

布料的晃動會造成阻礙，因此選擇了尺寸比較小的外套。

服飾

配置在大腿上的收納包內，放了預備用的折疊刀。

惡 的 演 出

採用「鋸齒狀牙齒」的視覺來表現人物內心的獸性。此外，眉毛處的穿環也能營造出一般人難以接近的危險氛圍。

OTHER

是感情起伏很劇烈的性格，立刻就會憤怒或大笑。與其說是情緒不穩定，其實是對於感興趣的對象會很善變的關係。因為熱愛戰鬥，所以經常鍛鍊身體，身體素質非常高。

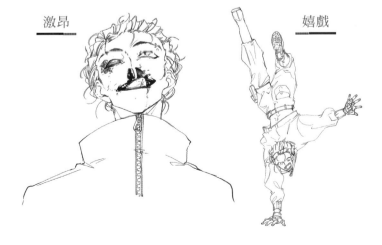

激昂

嬉戲

惡 的 演 出

也擁有宛如孩子的天真面，對於賭上性命的對戰懷抱著玩耍的心態。過度投入戰鬥就會渾然忘我，顧不得周圍的一切。有時還會把同伴或雇主一起捲進來。

以角色設定表現精神面

角色的內在（性格），能藉由面貌、髮型或服裝等外在特徵來畫出不同的感覺。這裡我們區分出開朗的性格、陰鬱的性格、頑固的性格、優柔寡斷的性格共四種類型，並介紹它們各自的差異性。

開朗的性格

POINT

- ☑ 眼睛和嘴巴較大、較鮮明醒目。總是掛著笑容。
- ☑ 喜歡運動還有戶外活動，標準～些許精實的體型。
- ☑ 用心打理的髮型和鮮豔風格的服裝。

陰鬱的性格

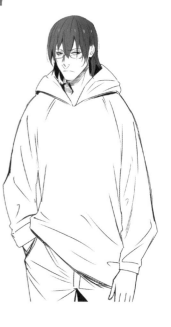

POINT

- ☑ 雙眼無神，長前髮和眼鏡讓他不會輕易和人對上視線。
- ☑ 討厭運動，極度纖瘦的身形，或者是肥胖體型。
- ☑ 即使外出時，也只是穿著居家風格的樸素衣服。

頑固的性格

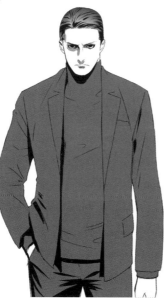

POINT

- ☑ 粗眉毛和宛如瞪視般的眼神，感受到他強烈的意念。
- ☑ 帶給對方壓迫感、精壯結實的體型。
- ☑ 連頸部周圍都確實遮掩的標準優等生衣著風格。

優柔寡斷的性格

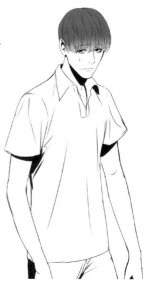

POINT

- ☑ 視線朝下，總是聽從他人的意見。
- ☑ 有各式各樣的體型，但因為缺乏自信，所以有點駝背。
- ☑ 毫無堅持，因此適合穿著量產型的衣著造型風格。

PART 5

活用舞台設定的惡

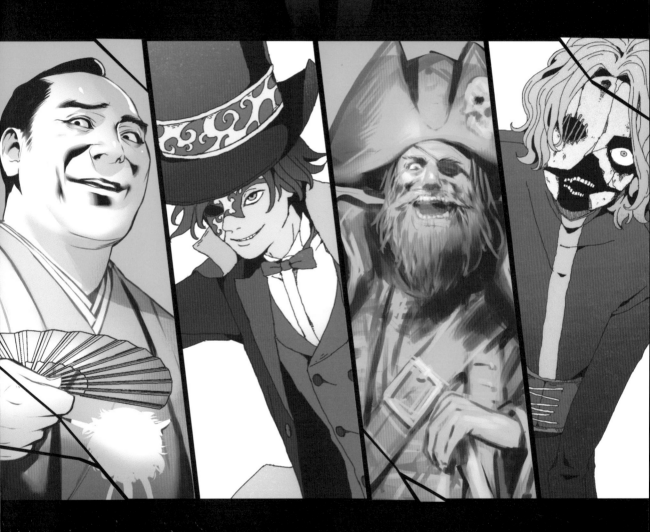

在故事中擔綱負面工作
的罪人們

山賊

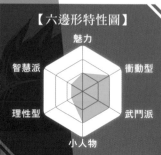

【六邊形特性圖】

- 魅力
- 衝動型
- 武鬥派
- 小人物
- 理性型
- 智慧派

遇上了也無**計**可施　潛伏在山道的掠**奪**者

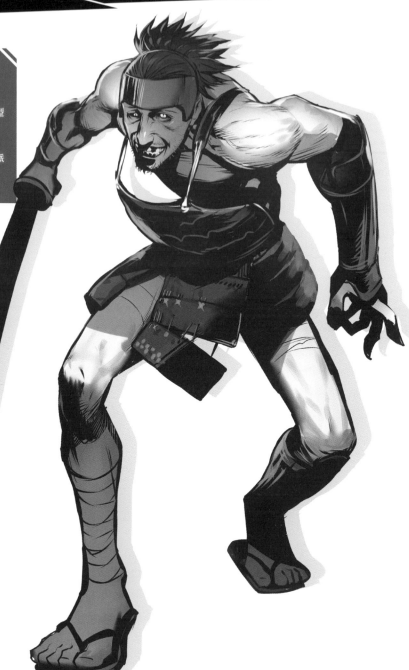

CONCEPT

據守在山中，鎖定路過的旅人進行打劫的群體。他們是成群結隊的不法之徒，奪走旅行者身上值錢的東西，如果敢抵抗的話，你的性命也就此不保。不僅襲擊還會傷害別人，擁有對於掠奪這種行為毫不遲疑的冷酷和狂暴性。

DESIGN

因為住在遠離人煙的山中，所以賦予他洋溢野生氣圍的容貌。身上那副欠缺保養的甲冑是從別人那邊搶來的，或者他過去曾經以武士的身分度過一段日子也說不定。沒有要和他人共存的打算，只想倚靠暴力活下去。

臉的造型

因為過著不衛生的生活，所以牙齒脫落，變成一口漏風牙。眼睛凹陷、雙頰憔悴，讓面相更加兇惡了。

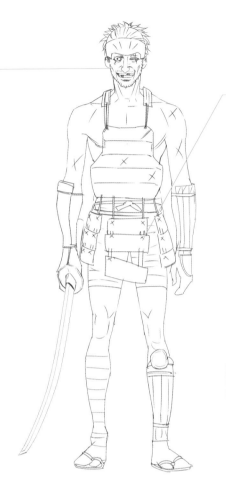

服飾

將甲冑直接套在身上的風格。甲冑上有缺損和傷痕。對於道具沒有愛，只要不能用了就立刻丟棄，然後再去掠奪別人的東西。

惡 的 演 出

山賊在奇幻世界裡大多是遭受到雜魚角色的待遇，然而實際上卻是讓人畏懼的危險存在。會潛伏在山林的各處，準備襲擊旅人和商人。

OTHER

對於襲擊人這件事感到難以抗拒。透過掠奪行為讓興致高昂並且獲得成就感之後，接著臉上就會開始浮現出扭曲的笑容。如此醜陋、邪惡的笑臉，是讓壞人更加立體的魅力之一。

凶相 1

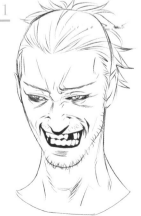

凶相 2

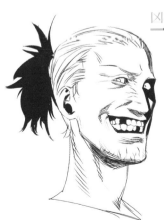

惡 的 演 出

想要讓壞人臉更加醒目，就要將眼睛到鼻子、鼻子到雙頰的線條畫得更讓人不舒服。只要在這裡多下點工夫，就會讓惡人的惡質面容變化度更加地寬廣。

海盜船長

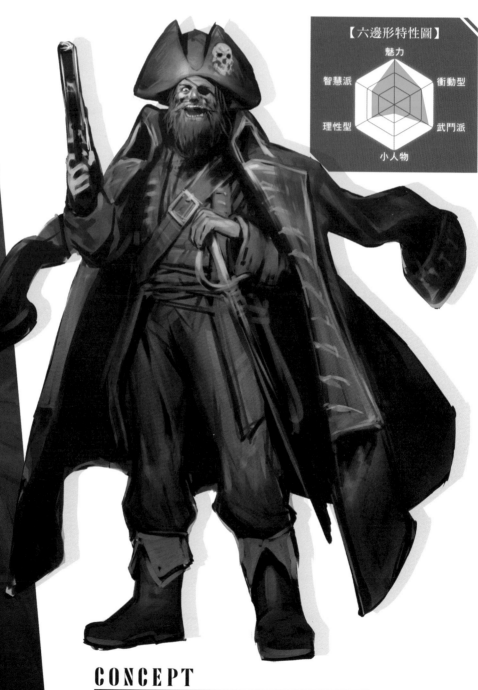

【六邊形特性圖】

魅力
衝動型
智慧派
武鬥派
理性型
小人物

在遼闊大海上航行的海盜式浪漫

CONCEPT

率領不顧生命危險的人們、航向世界各地的海盜船長，尋找尚未被發現的金銀財寶。襲擊船隻或港口，盡其所能地掠奪。另一方面，也因為受到小說《金銀島》的影響，成為了一種追求浪漫的存在。

DESIGN

以大航海時代的加勒比海盜作為設計意象。氣派的三角帽搭配眼罩、蓄鬍、長外套和 Pourpoint 上衣，以及卡特拉斯彎刀和手槍，是相當正統派的海盜風格。雖然年邁，但依然散發出船長的威嚴。

臉的造型

深深地刻劃著皺紋，擁有老將風格的容貌。

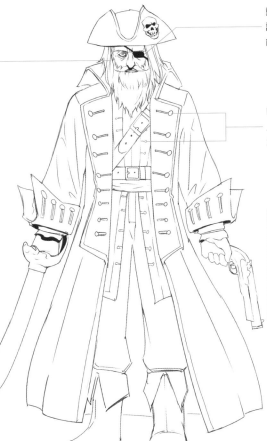

戴眼罩不只是因為受傷的關係，也有讓單眼習慣黑暗、使自己在夜戰時也能靈活行動的效果。

Pourpoint（中世紀歐洲的合身男用上衣）和長外套的組合，就是典型的海盜搭配。

海盜的設計很容易受到小說和電影的影響是其特徵。小說《彼得潘》裡登場的鉤狀義手也是一種定型的形象。

惡的演出

感覺成為海盜的動機好像多半是為了過上好日子，獲取金錢和自由的享樂主義，但必須擁有拿性命相搏、堅強生存的骨氣。

OTHER

鬍子占了很大的面積，再加上更大的帽子和眼罩，臉部露出來的部分很有限，所以為了畫出讓人一眼就能看出這是惡徒的臉，必須留意眼神的不尋常之處。此外，相較於現在，年輕的時候鬍子較少，所以更能看出他的表情。

惡人的眼神

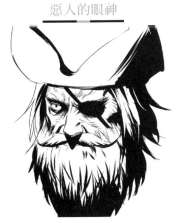

年輕的時候

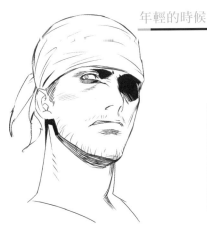

惡的演出

眼神的力量是賦予角色印象的重要要素。銳利駭人的雙眼，是塑造惡人時不可或缺的。年輕時的眼神和現在相比也沒有什麼改變。

盜賊

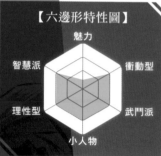

魅力
智慧派　　　　衝動型
理性型　　　　武鬥派
小人物

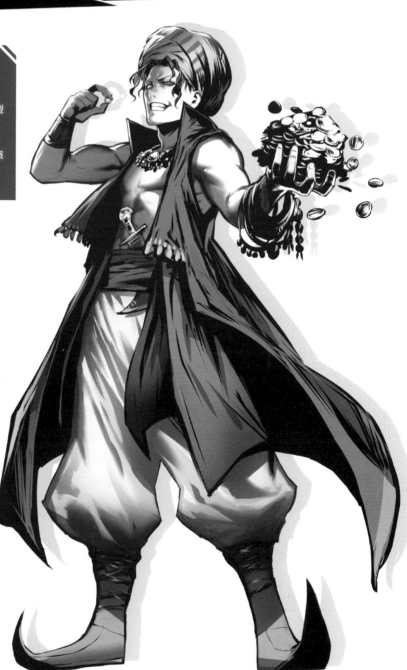

在沙漠中鎖定商人　殘暴極惡的賊徒

CONCEPT

阿拉伯世界印象的盜賊。為了取得財寶或著是祕寶，從盜墓到搶劫，什麼髒活都幹。不是為了生存而搶奪、也不是追求浪漫才踏上旅程，只是基於喜歡將寶物拿到手這種世俗的欲望而已。

DESIGN

不只是囤積財寶，也喜歡炫耀它們的人物類型。因此，會把有價值的裝飾品穿戴在身上。為了在沙漠中也便於活動，所以衣服選用的是高品質且實用的款式。擁有相當高的合理性和美學意識。

臉的造型

年輕精實的面孔，但雙眼和嘴角的扭曲都顯出狡猾感。有部分髮絲從特本頭巾中露出來，流露出性感的印象。

阿拉伯風格的短刀。彎曲的刀身是其特徵，會將它插在腰帶等處攜帶。盜賊的必備用具。

擁有阿拉伯意趣、前端尖尖的鞋子。

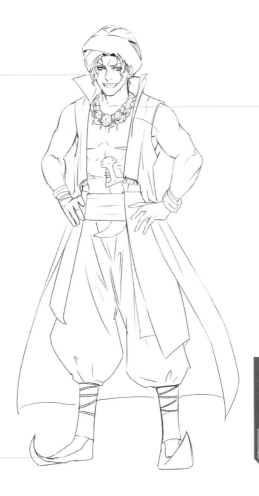

服飾

將偷來或搶來的寶石或裝飾品穿戴在身上。用戰利品來裝扮自己，沉浸於優越感之中。

惡 的 演 出

雖然是盜賊，但也擁有辨別寶物真偽的涵養，擁有宛如商人的那一面。屬於惡行不是目的，而是將之視為手段來運用的惡黨類型。

OTHER

將有價值的東西列為第一考量，忠於自身欲望的人，情感方面的表現也會很豐富。藉由在冒險和戰鬥的過程中經歷的激烈喜憂變化，來完成一個高喜劇性的人物。另一方面，也同時兼具作為盜賊應有的冷靜和冷酷。

焦躁的表情

鑑定時的表情

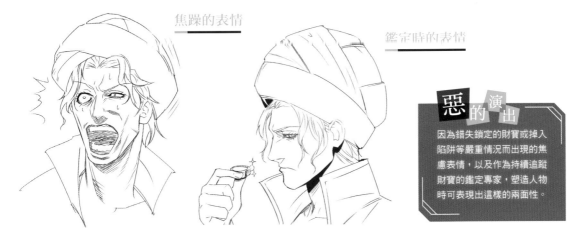

惡 的 演 出

因為錯失鎖定的財寶或掉入陷阱等嚴重情況而出現的焦慮表情，以及作為持續追蹤財寶的鑑定專家，塑造人物時可表現出這樣的兩面性。

黑心領主

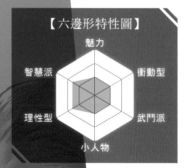

【六邊形特性圖】

魅力
智慧派　　衝動型
理性型　　武鬥派
小人物

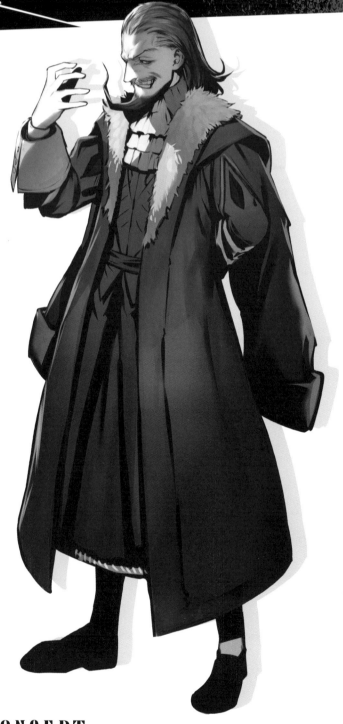

對民眾課重稅帶來痛苦旁若無人的暴君

CONCEPT

對領土內的人民課以重稅，為了利己私欲而壓迫民眾的領主。擁有擅長權謀術數的頭腦，卻不是為了民眾，而是用來獲取自己的財富和權力。對他來說，除了自己以外的人都是墊腳石、養分般的存在罷了。

DESIGN

服裝是採用中世紀貴族的款式，設計彷彿是在誇示權力和奢華感。容貌方面的營造，是隱約流露出對自己以外的事情完全不在意的本性，再加上帶有吝嗇感的設計。

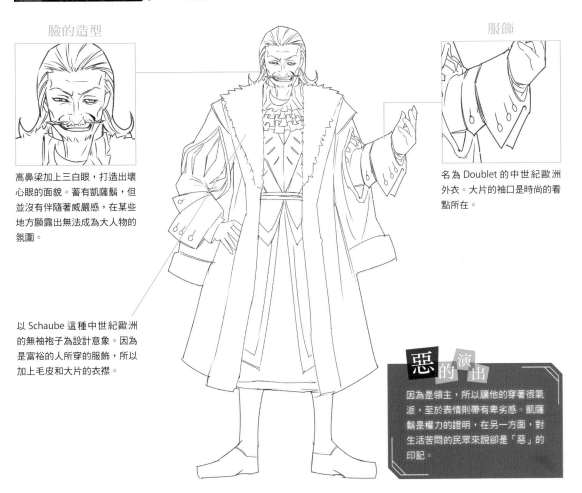

臉的造型

高鼻梁加上三白眼，打造出壞心眼的面貌。蓄有凱薩鬚，但並沒有伴隨著威嚴感，在某些地方顯露出無法成為大人物的氛圍。

以 Schaube 這種中世紀歐洲的無袖袍子為設計意象。因為是富裕的人所穿的服飾，所以加上毛皮和大片的衣襟。

服飾

名為 Doublet 的中世紀歐洲外衣。大片的袖口是時尚的看點所在。

惡 的 演 出

因為是領主，所以讓他的穿著很氣派，至於表情則帶有卑劣感。凱薩鬚是權力的證明，在另一方面，對生活苦悶的民眾來說卻是「惡」的印記。

OTHER

雖然是個暴君，但也是擁有能統理一個領地能耐的人物。如果有必要的話，他會做做表面工夫，雖然只是表面，但還是會用笑容和穩重的表情去面對。只不過，也能在某些層面看到他鄙視他人、輕蔑的心理。

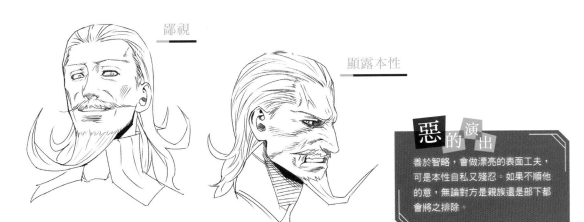

鄙視

顯露本性

惡 的 演 出

善於智略，會做漂亮的表面工夫，可是本性自私又殘忍。如果不順他的意，無論對方是親族還是部下都會將之排除。

PART 1 空的視覺效果營造法

PART 2 在地下社會生存的惡

PART 3 潛伏於日常的惡

PART 4 奉出瘋狂的惡

PART 5 活用舞台設定的惡

封面插畫繪製範例

惡代官

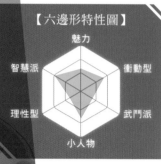

【六邊形特性圖】

魅力
衝動型
武鬥派
小人物
理性型
智慧派

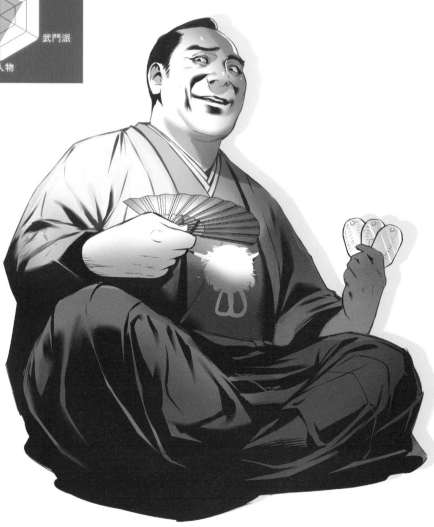

「你也是一肚子**壞**水啊」就是暗號

時代劇不可**欠缺**的小惡黨

CONCEPT

在時代劇裡頻繁登場的惡黨。所謂的代官，是幕府或旗本派遣到領地，進行行政或收稅工作的職業。惡代官在這種時候，會藉由收受賄賂等不正當的行為來中飽私囊，也會委託人把礙事者給解決掉。

DESIGN

坐享權力，運用金錢的力量把惡行都抹除的惡黨。身穿高級的服裝，體型也完全體現了「中飽私囊」這句話。原則上，他也算是立於很多人之上的人物，所以賦予他相應風格的眼睛與鼻子特徵。

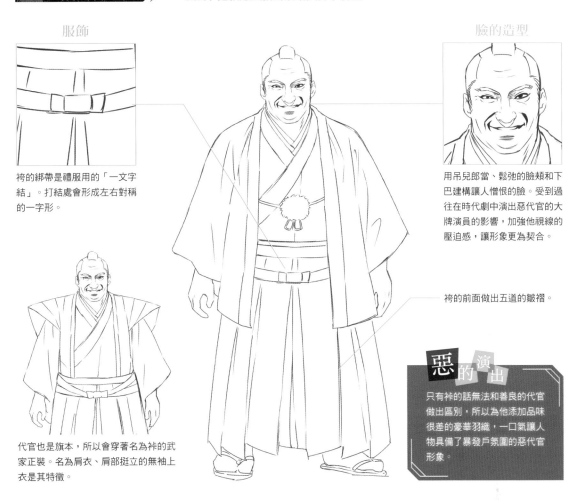

服飾

袴的綁帶是禮服用的「一文字結」。打結處會形成左右對稱的一字形。

代官也是旗本，所以會穿著名為裃的武家正裝。名為肩衣、肩部挺立的無袖上衣是其特徵。

臉的造型

用吊兒郎當、鬆弛的臉頰和下巴建構讓人憎恨的臉。受到過往在時代劇中演出惡代官的大牌演員的影響，加強他視線的壓迫感，讓形象更為契合。

袴的前面做出五道的皺褶。

惡的演出

只有袴的話無法和善良的代官做出區別，所以為他添加品味很差的豪華羽織，一口氣讓人物具備為暴發戶氛圍的惡代官形象。

OTHER

代官這種職務除了氣派的地位，作畫時要追求的還有小人物般的角色特性。就某種意義上來說，就是施加自私隨興的「惡」這種定位。像是邊說著「有什麼關係嘛」邊得意忘形地調戲女性，以及被制裁時的求饒態度都是標準的場面。

有什麼關係嘛

求饒

惡的演出

因為時代劇懲惡揚善的脈絡，所以得具備為惡者最後會被正義制裁的模式美感。因此，呈現小人物風貌的動態演出就會成為顯眼的塑造方式。

斬人武士

魅力
智慧派　　　衝動型
理性型　　　武門派
小人物

CONCEPT

純粹是因為揮刀砍人能獲得快感的斬人武士。因此被逐出故鄉，一邊流浪、一邊持續在路途中對人出手。基本上毫無情感，唯有在握著刀的時候才能實際感受到活著的感覺。

帶著染血的刀刃
渴求鮮血的追尋者

DESIGN

對於揮刀以外的事情完全不關心。恣意讓頭髮留長，和服也因為會直接沾上噴濺過來的血液，所以總是遍布血漬。藉由沒有穿草鞋或足袋，呈現赤腳的異樣風貌，表現出他並非是什麼正派人士。

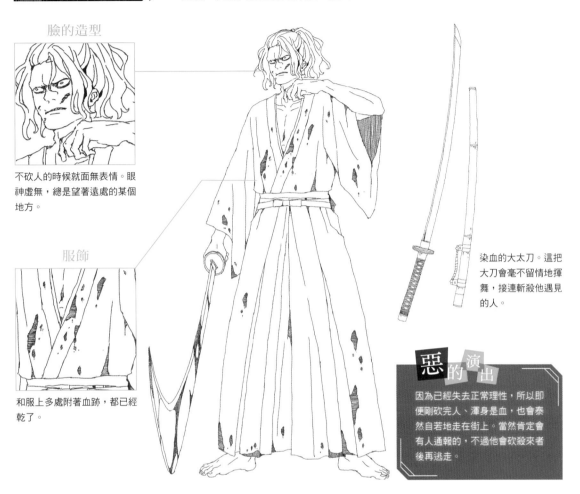

臉的造型

不砍人的時候就面無表情。眼神虛無，總是望著遠處的某個地方。

服飾

和服上多處附著著血跡，都已經乾了。

染血的大太刀。這把大刀會毫不留情地揮舞，接連斬殺他遇見的人。

惡 的 演 出

因為已經失去正常理性，所以即便剛砍完人、渾身是血，也會泰然自若地走在街上。當然肯定會有人通報的，不過他會砍殺來者後再逃走。

OTHER

動念前後很激烈的類型。平時是一副沉默寡言、搞不懂他在想些什麼的樣子，要砍人的時候就會啟動開關、用生氣勃勃的表情揮舞刀子。根本沒有人能讓他停止砍人。

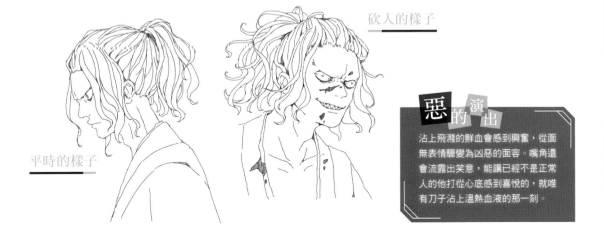

砍人的樣子

平時的樣子

惡 的 演 出

沾上飛濺的鮮血會感到興奮，從面無表情驟變為凶惡的面容。嘴角還會流露出笑意，能讓已經不是正常人的他打從心底感到喜悅的，就唯有刀子沾上溫熱血液的那一刻。

怪盗

魅力

智慧派　　　　　衝動型

理性型　　　　　武鬥派

小人物

熱愛自己的技巧和美學 神出鬼沒的大盜

CONCEPT

以全世界的祕寶為目標的怪盜。犯案時不會做任何多餘的動作，以華麗的手法
欺瞞警方的視線、伺機盜取目標。將依循怪盜美學的紳士行動銘記在心，除了
偷走標的物之外，不會想引發無意義的爭端。

DESIGN

三件式西裝搭配蝴蝶領結和斗篷，儼然就是將古典小說中登場的怪盜印象全部集結的視覺印象。如同所見，言行舉止看上去有些裝模作樣的感覺，藉此戲弄想追捕自己的警察們。

大禮帽。緞帶上描繪著歌德式風格的圖案。

設計成只遮住一隻眼睛的威尼斯面具。兼具時尚和遮掩功能的道具。

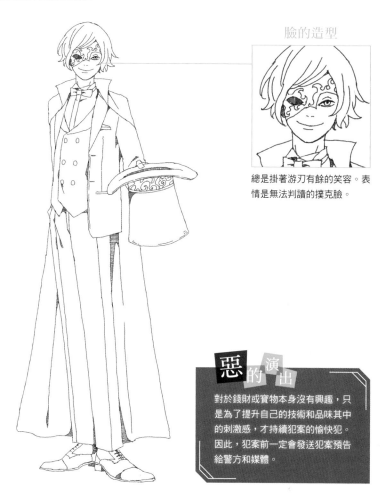

臉的造型

總是掛著游刃有餘的笑容。表情是無法判讀的撲克臉。

惡 的 演 出

對於錢財或寶物本身沒有興趣，只是為了提升自己的技術和品味其中的刺激感，才持續犯案的愉快犯。因此，犯案前一定會發送犯案預告給警方和媒體。

OTHER

對怪盜來說，面具在隱藏自己真面目的同時，也是在向周遭大眾告知「正是在下」的變裝道具。會因為自己的名聲和犯案身影在國內引發轟動而感到欣喜，所以設計上也能看出他的講究之處。

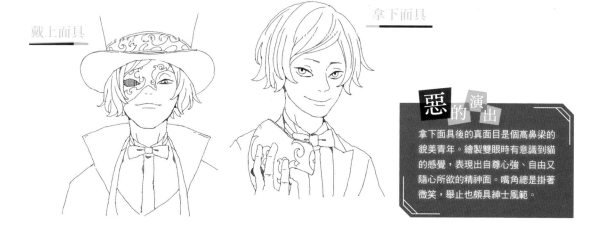

戴上面具

拿下面具

惡 的 演 出

拿下面具後的真面目是個高鼻梁的貌美青年。繪製雙眼時有意識到貓的感覺，表現出自尊心強、自由又隨心所欲的精神面。嘴角總是掛著微笑，舉止也頗具紳士風範。

PART 1 惡的視覺效果表現法

PART 2 在艱困的環境中求生存的惡

PART 3 潛伏於日常的惡

PART 4 淨化風波的惡

PART 5 活用舞台設定的惡

封面插畫繪製範例

怪人

【六邊形特性圖】

- 魅力
- 衝動型
- 智慧派
- 武鬥派
- 理性型
- 小人物

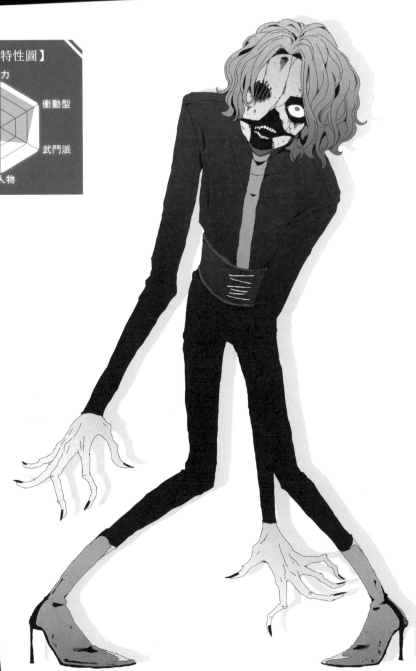

出身來歷都不明、充滿謎團的罪人

CONCEPT

奇怪的西裝和駭人的面具，擁有異常外貌的怪人。因為那偏離常軌的身形和動作，讓人懷疑他到底是不是人類的詭異角色。不知道究竟從何而來，現身後就會接連引發無法理解的事件，讓人們陷入混亂。

DESIGN

超乎常人的身高，手腳也異常細長的毛骨悚然視覺感。服裝也是貼身的緊身西裝。為了讓他散發出非人類的氛圍，不只是外貌，就連姿勢或舉止也營造出奇異的印象。

臉的造型

刻意強調眼睛和牙齒，讓大家注目的面具設計，能直接煽動觀者的恐懼。

朝著不同的方向彎曲的手指關節。讓正常角度的手指混搭彎向不同角度的手指，讓異樣的感覺更加顯著。

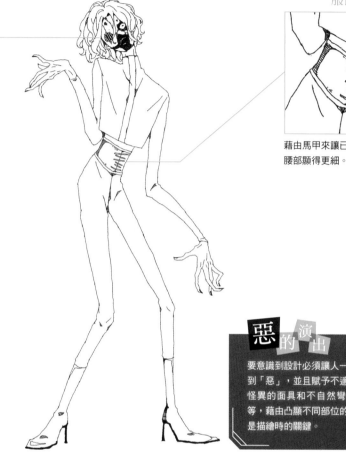

服飾

藉由馬甲來讓已經極端纖細的腰部顯得更細。

惡 的 演出

要意識到設計必須讓人一眼就聯想到「惡」，並且賦予不適感。像是怪異的面具和不自然彎曲的手指等，藉由凸顯不同部位的詭異感就是描繪時的關鍵。

OTHER

怪人的著重要點，也就是面具的部分可規劃好幾種樣式。但不管是哪一款都能透過部分破損、縫線等設計來煽動人們的不安。你絕對不會想獨自一人在深夜時碰到他的。

樣式1

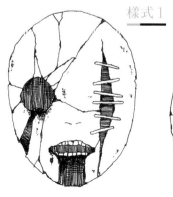

樣式2

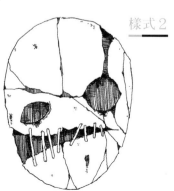

惡 的 演出

有不少人會對於出現在臉部的裂縫或縫線感到厭惡。除此之外，從他外觀的詭異印象，也能感受到完全不清楚他在想什麼、又想做些什麼的恐懼或邪惡。

PART 1 惡的視覺效果營造法

PART 2 在地下社會生存的惡

PART 3 潛伏於日常的惡

PART 4 奉出瘋狂的惡

PART 5 活用舞台設定的惡

封面插畫繪製範例

奇幻世界的非人類邪惡角色

在奇幻世界裡登場的惡魔、吸血鬼、弗蘭肯斯坦等非人類，會讓人產生強烈的「惡」的印象。這裡就要解說這類非人類角色風格的設計竅門。

吸血鬼（德古拉）

在吸血鬼之中也算是根本般存在的「德古拉」，是在出身愛爾蘭的作家伯蘭・史杜克的小說中登場的人物。設定上他是羅馬尼亞的貴族，而吸血鬼＝斗篷的印象也是源自於此。在每個夜晚追尋著人類的血液，是讓人們畏懼的夜晚住民。

又長又尖的耳朵強調出非人類的感覺。

用髮油整齊地將頭髮往後梳的髮型。

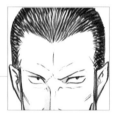

雙眼是意識到狙擊獵物的猛禽印象的三白眼。

臉部輪廓較長，營造出冷酷且自尊心強烈的印象。

臉頰較瘦，有點不健康的感覺。

立領式的斗篷。

利牙這個吸血鬼的象徵要醒目地畫出來。

敞開的斗篷能讓他變身成在空中飛翔的蝙蝠，展現吸血鬼變換自如的能力。

FASHION POINT

因為德古拉是貴族，所以用貴公子風格的晚禮服作為設計意象。燕尾服是襯衫搭配外套，再加上白色蝴蝶領結的組合，然後在這樣的衣著守則上，添加吸血鬼特徵之一的立領式斗篷。

人造人類（弗蘭肯斯坦的怪物）

縫補人類的遺體所創造出的人造人類。其中的代表就是弗蘭肯斯坦的怪物，是在英國作家瑪麗・雪萊的作品中登場的人物。因為表情肌不會動作，所以給人毛骨悚然且愚鈍的印象，但實際上是知性而且情感豐沛、被孤獨折磨的悲傷存在。

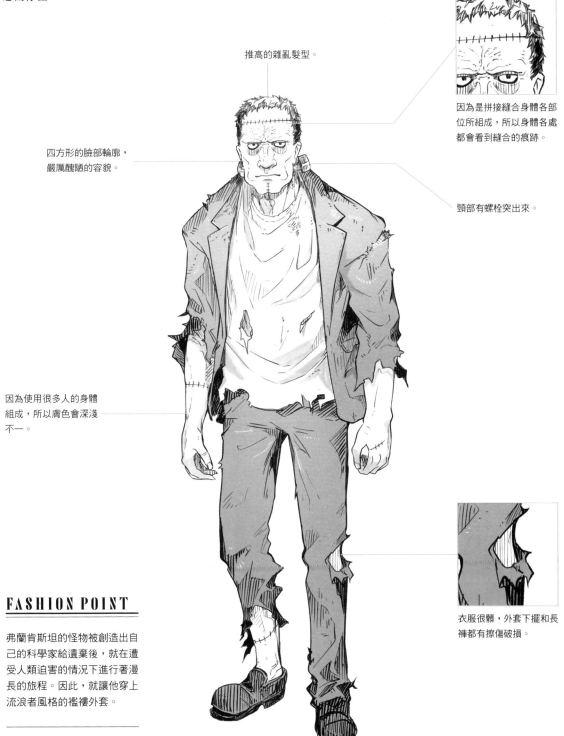

推高的雜亂髮型。

四方形的臉部輪廓，嚴厲醜陋的容貌。

因為使用很多人的身體組成，所以膚色會深淺不一。

因為是拼接縫合身體各部位所組成，所以身體各處都會看到縫合的痕跡。

頸部有螺栓突出來。

衣服很髒，外套下擺和長褲都有擦傷破損。

FASHION POINT

弗蘭肯斯坦的怪物被創造出自己的科學家給遺棄後，就在遭受人類迫害的情況下進行著漫長的旅程。因此，就讓他穿上流浪者風格的襤褸外套。

封面插畫繪製範例

本書的封面插畫是由 sakiyama 老師所繪製，這裡就向各位解說它的製作過程。

使用工具 Photoshop CC

《1-線稿～草稿》

1 線稿

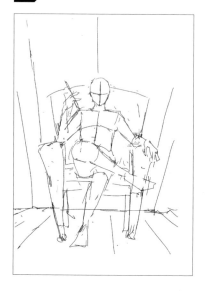

2 草稿

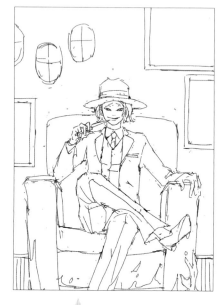

因為本書是以「惡黨」作為概念，所以就以黑手黨為設計意象，將插畫描繪成掛著目中無人的微笑、散發危險氣息的男人。先概略畫出線稿之後，再來繪製人物的細節。

OTHER CUT 封面插畫的其他版本草稿。

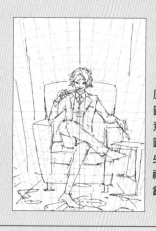

原本採用了比完成版草圖更強的透視法，在留意深度的情況下進行構圖。這裡選擇在插圖中央安排消失點的一點透視圖法，帶有一點魚眼鏡頭的感覺。

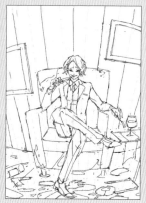

在推進草圖進度的過程中，資訊量越來越多。這個版本的「惡黨」概念變得很難理解，所以最後變更成時髦的正面構圖。

〔 **2**- 顏色的暫定配置 〕

3 配置顏色

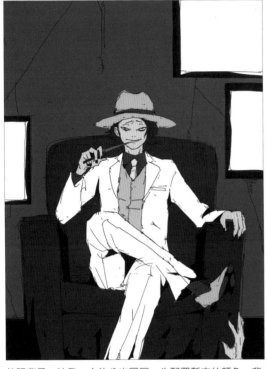

依照背景、沙發、人物分出圖層，先配置暫定的顏色。背景的牆壁使用活潑的顏色，人物和擺設品用黑白灰基調色定出瀟灑的感覺。

4 配置影子

追加圖層，加上逆光的影子。稍微接近完成時的氛圍後，也同時評估其他版本的配色組合，最後選定了穩定感最佳的初始版本。

OTHER COLOR 其他版本的配色組合。

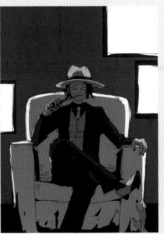

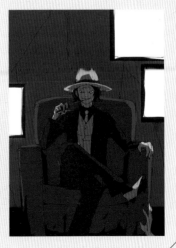

〚3- 調整草稿～描線〛

5 調整姿勢

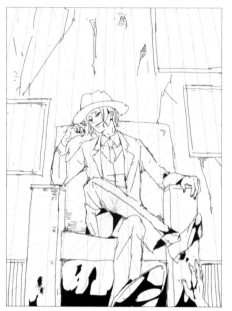

暫時把暫定的顏色先拿掉，發現人物的感覺有些嚴厲，因此改變了他的姿勢。把刀子去掉，改成用手指捲髮尾的的動作。再選取有點挑釁感覺的遠近法。

6 整理草稿

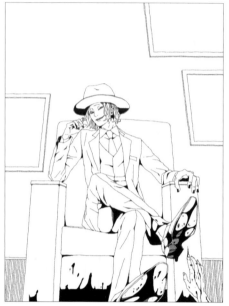

微調姿勢和表情，整理草稿的線條。衣服上要塗黑的影子部分也在這階段完成，對全體狀況進行整理。

7 調整畫框

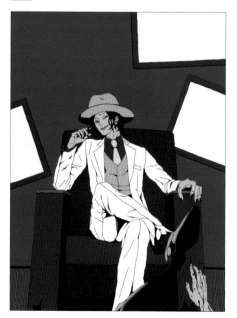

為了在插畫中凸顯動感，所以隨意安排了背景中畫框的角度。完成一定程度的調整後，再把暫定的顏色放回去。

8 繪製細節線條

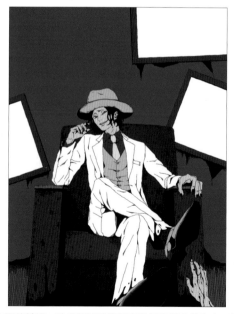

將衣服的皺褶、沙發的陰影等部分用細線概略畫出來。藉由背景畫框的污漬和腳附近的血跡，營造出不安的氣氛。

134

〔 **4-** 加上影子 〕

⑨ 來自背後的光

完成牆壁之前，先放入主體人物的影子。用人物被來自背景畫框的光照到的感覺，繪製逆光的影子。

⑩ 來自頭上的光

以像是被頭上的光微微照到的感覺，為人物的影子加筆。⑨和⑩的影子都是黑色，用色彩增值 20% 來調整。

〔 **5-** 描繪畫框 〕

⑪ 準備素材

準備要在背景畫框內使用的素材。這張以人物為中心的封面，因為還會再加入書名等文字，所以使用抽象性又帶有存在感的加工照片。

⑫ 加工素材

把照片加工成黑白照。運用色調曲線和色階來調整，讓「白」、「黑」、「灰」更加醒目。因為和牆壁形成反差色，所以能凸顯照片圖案的立體感。

13 為裂痕處加上素材

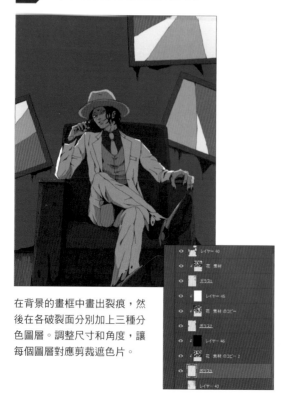

在背景的畫框中畫出裂痕，然後在各破裂面分別加上三種分色圖層。調整尺寸和角度，讓每個圖層對應剪裁遮色片。

14 加上白黑色的圖層

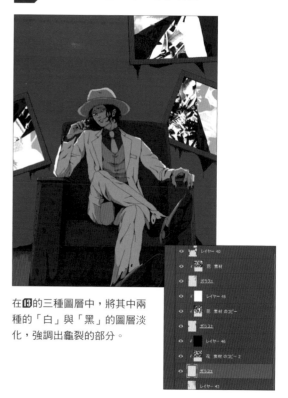

在 13 的三種圖層中，將其中兩種的「白」與「黑」的圖層淡化，強調出龜裂的部分。

〔6 - 收尾處理 〕

15 描繪牆壁細節

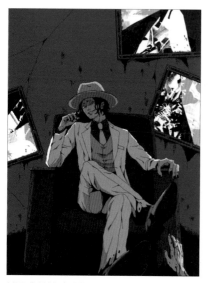

補足背景牆壁的龜裂和髒汙部分，在畫面呈現出立體感和重量感。除此之外，也為畫框添加裝飾。

16 加上漸層

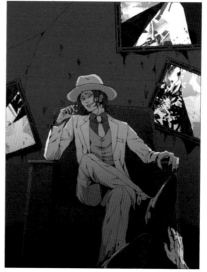

追加漸層，使立體感更為顯著。整體而言要讓下方顯暗，所以用色彩增值處理黑色的層次，白色的層次則是用濾色打淡。

17 加上筆刷效果　　## 18 加工牆壁

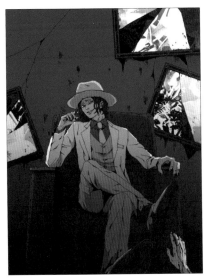

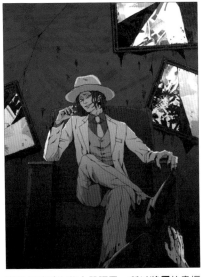

像是沿著漸層那樣微微加上筆刷效果。藉由營造出褪色那樣的色彩，讓畫面帶有若干的粗糙質感。

背景的牆壁有些太單調了，所以將⑫的畫框用素材以加深顏色來追加效果。將圖層左右反轉，然後複製，加工成抽象的風格。

19 調整明亮度後就完成了

完成！

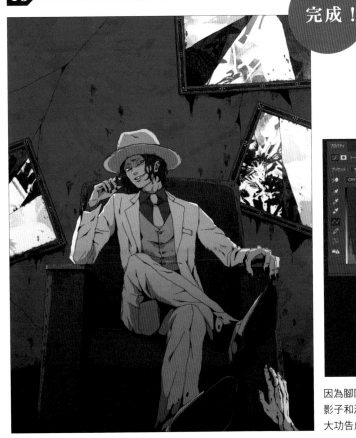

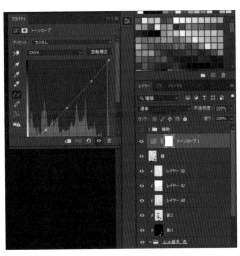

因為腳附近一帶太暗了，所以調整全體的明亮度。將影子和漸層的不透明度、整體的色調曲線微調後，就大功告成了。

PART 1 質的約帶效果製造法

PART 2 在地下賭場裏的約帶

PART 3 過法於調的約帶

PART 4 率由受狂的約帶

PART 5 活用素材製作約帶

封面插畫繪製範例

插畫師介紹

這裡要介紹負責本書內容製作的插畫師個人資料。（依照五十音排序）

✏ 負責部分

火星ユキミツ

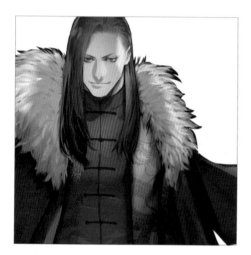

平時將繪製插圖作為興趣，接受委託時也列入工作範疇。擅長的類型是肌肉型和大叔型角色，但今後也打算致力於可愛的女孩子、黑暗奇幻或和風意趣的插畫創作。

Twitter
https://twitter.com/kaseiyukimitsu

pixiv
https://www.pixiv.net/users/5179

sakiyama

自由接案插畫師。除了曾參與〈永遠是深夜有多好〉等動畫式 MV 的製作外，也投入商品設計、服飾聯名等廣泛的領域活動。黑暗、瀰漫有毒氣體且頹廢的世界觀和角色是其作品的特徵。

Twitter
https://twitter.com/sakiyama8ma

pixiv
https://www.pixiv.net/users/20859433

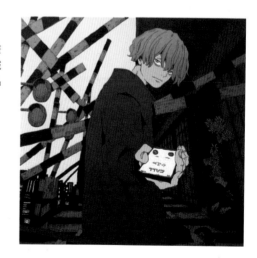

スガシ

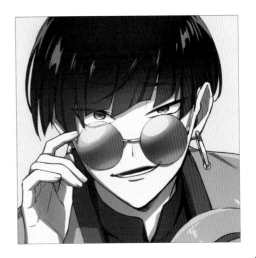

新生代的自由接案插畫師。現居岡山縣，也經營寫字教室。主要在 Youtuber 的影片插圖和繪製流程影片等領域，進行角色創作活動。在書籍部分也留下了成績。閒暇時間全都投入興趣，喜愛遊戲和閱讀。

Twitter
https://twitter.com/sg4yk

pixiv
https://www.pixiv.net/users/1525383

はまぐり

以插畫家、漫畫家等身分活動中。現在主要在小說封面、插畫繪製流程、漫畫的作畫等領域活躍。負責漫畫版《TRUMP》的作畫（月刊 YOUNG ACE・株式會社 KADOKAWA・原作：末滿健一）

Twitter
https://twitter.com/Une_brise398

ユゥナラ

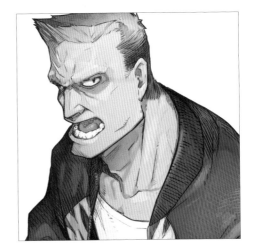

大阪出生、茨城長大的雙子座 B 型。是會在冰箱裡源源不斷地補充維也納香腸的類型。愛貓人士。以自由接案形式從事插畫師、2D 繪圖等工作。在本書中特別喜愛弗蘭肯斯坦。

tumblr
https://yunar-adori.tumblr.com/

TITLE

盡情使壞的男人們

STAFF

出版	瑞昇文化事業股份有限公司
作者	火星ユキミツ／sakiyama／スガシ／ はまぐり／ユウナラ
譯者	徐承義

總編輯	郭湘齡
文字編輯	張聿雯　徐承義
美術編輯	許菩真
排版	曾兆珩
製版	印研科技有限公司
印刷	龍岡數位文化股份有限公司

法律顧問	立勤國際法律事務所　黃沛聲律師
戶名	瑞昇文化事業股份有限公司
劃撥帳號	19598343
地址	新北市中和區景平路464巷2弄1-4號
電話	(02)2945-3191
傳真	(02)2945-3190
網址	www.rising-books.com.tw
Mail	deepblue@rising-books.com.tw

初版日期	2023年1月
定價	380元

ORIGINAL JAPANESE EDITION STAFF

編集	川島彩生（スタジオポルト）
デザイン	山岸 蒔（スタジオダンク）
カバーイラスト	sakiyama

國家圖書館出版品預行編目資料

盡情使壞的男人們：散發異色魅力的
反派角色設計技巧 / 火星ユキミツ,
sakiyama, スガシ, はまぐり, ユウナラ
著；徐承義譯. -- 初版. -- 新北市：瑞昇
文化事業股份有限公司, 2023.01
144　面；25.7x18.2　公分
ISBN 978-986-401-599-3(平裝)
1.CST: 插畫 2.CST: 繪畫技法

947.45　　　　　　　　　111018369